动漫·电脑艺术设计专业教学丛书暨高级培训教材

Color Composition
色彩构成

刘 涛 编著

中国建筑工业出版社

图书在版编目（CIP）数据

色彩构成／刘涛编著．—北京：中国建筑工业出版社，2010
（动漫·电脑艺术设计专业教学丛书暨高级培训教材）
ISBN 978-7-112-11790-1

I. 色… II. 刘… III. 色彩学－技术培训－教材 IV. J063

中国版本图书馆CIP数据核字（2010）第023789号

　　本书是《动漫·电脑艺术设计专业教学丛书暨高级培训教材》之一，是针对高职院校设计类学生的色彩构成教材。本书系统分析归纳了色彩构成的基本原理、表现形式以及色彩给人的心理暗示，详细论述了艺术设计中色彩的原理、表现语言以及设计思维的规律与技法，培养学生基本的造型运用色彩的能力和审美。本书运用简单浅显的语言，生动易懂的图例、优秀的设计案例来讲解色彩构成的原理和规律，学生较易理解并掌握。书中大量的设计案例有助于学生提高学习兴趣及实践运用，课后练习针对设计工作的不同方向和阶段而定，使课程真正与工作流程相结合。

　　本书是针对大多数初学者而编写的工具书，将所有的基础知识进行精简，提取其较实用、精华的内容融入到其中。因此本书无论是对于初学者还是对于想提高设计能力的读者都是非常实用的。

责任编辑：陈　桦　吕小勇
责任设计：赵明霞
责任校对：关　健

本书附教学资源，下载地址如下：
www.cabp.com.cn/td/cabp19043.rar

动漫·电脑艺术设计专业教学丛书暨高级培训教材
色彩构成
刘涛　编著

*
中国建筑工业出版社出版、发行（北京西郊百万庄）
各地新华书店、建筑书店经销
北京美光制版有限公司制版
精美彩色印刷有限公司印刷
*
开本：880×1230毫米 1/16 印张：7$\frac{1}{4}$ 字数：232千字
2010年4月第一版 2011年11月第三次印刷
定价：39.00元（附网络下载）
ISBN 978-7-112-11790-1
　　　　（19043）

版权所有　翻印必究
如有印装质量问题，可寄本社退换
（邮政编码　100037）

《动漫·电脑艺术设计专业教学丛书暨高级培训教材》编委会

编委会主任：徐恒亮

编委会副主任：张钟宪　李建生　杨志刚
　　　　　　　刘宗建　姜　娜　王　静

丛 书 主 编：王　静

编委会委员：徐恒亮　张钟宪　李建生
　　　　　　杨志刚　刘宗建　姜　娜
　　　　　　王　静　于晓红　郭明珠
　　　　　　刘　涛　高吉和　胡民强
　　　　　　吕苗苗　何胜军　王雪莲
　　　　　　李　化　李若岩　孙莹飞
　　　　　　马文娟　马　飞　赵　迟
　　　　　　姚仲波

序

在知识经济迅猛发展的今天，动漫·艺术设计技术在知识经济发展中发挥着越来越重要的作用。社会、行业、企业对动漫·艺术设计人才的需求也与日俱增。如何培养满足企业需求的人才，是高等教育所面临的一个突出而又紧迫的问题。

我们这套系列教材就是为了适应行业企业需求，提高动漫·艺术设计专业人才实践能力和职业素养而编写的。从选题到选材，从内容到体例，都制定了统一的规范和要求。为了完成这一宏伟而又艰巨的任务，由中国建筑工业出版社有机结合了来自著名的美术院校及其他高等学校的艺术教育资源，共同形成一个综合性的教材编写委员会，这个委员会的成员功底扎实，技艺精湛，思想开放，勇于创新，在教育教学改革中认真践行了教育理念，做出了一定的成绩，取得了积极的成果。

这套教材的特点在于：

一、从学生出发。以学生为中心，发挥教师的主导作用，是这套教材的第一个基本出发点。从学生出发，就是实事求是地从学生的基本情况出发，从最一般的学生的接受能力、基础程度、心理特点出发，从最基本的原理及最基本的认识层面出发，构建丛书的知识体系和基本框架。这套教材在介绍基本理论、基本技能技法的主体部分时，突出理论为实践服务的新要求，力争在有限的课时内，让学生把必要的知识点、技能点理解好、掌握好，使基本知识变成基本技能。

二、从实用出发。着重体现教材的实用功能。动漫·艺术设计专业是技能性很强的专业，在该专业系统中，各门课程往往又有自身完整而庞大的体系，这就使学生难以在短期内靠自己完成知识和技能的整合。因此，这套教材强调实用技能和技术在学生未来工作中的实用效果，试图在理论知识与专业技能的结合点上重新组合，并力图达到完美的统一。

三、从实践出发。以就业为导向，强调能力本位的培养目标，是这套教材贯彻始终的基本思想。这套教材以同一职业领域的不同职业岗位为目标，以培养学生的岗位动手操作应用能力为核心，以发现问题、提出问题、分析问题、解决问题为基本思路。因此，各类高校和培训机构都可以根据自身教育教学内容的需要选用这套教材。

教育永远是一个变化的过程，我们这套教材也只是多年教学经验和新的教育理念相结合的一种总结和尝试，难免会有片面性和各种各样的不足。希望各位读者批评指正。

徐恒亮

北京汇佳职业学院院长，教授，中国职业教育百名杰出校长之一

前言

在从事美术教学的这几年里,很多学生都认为学习重点应该是某些实用软件,觉得理论和绘画实践对以后的工作发展是没有意义的。但事实恰好相反,很多毕业后还与我联系的学生告诉我,他们很感谢我当年向他们讲解的构成知识,使他们在设计方法和设计思维方面打下了比较坚实的基础。针对学生这几年来回馈的信息,结合我在色彩构成的一些教学经验,加之借鉴了一些优秀色彩构成教材的内容,我开始策划并编写这本《色彩构成》教材。

在这本教材中,我收录了大量的与色彩构成及色彩实践运用相关的近几年的艺术设计及动画设计实例。希望通过这些实例,使学生能够更加深刻地认识到色彩构成的学习意义,以及色彩构成对艺术设计和动画设计的实际指导作用,只有学生感兴趣了,才能在学习时更有目的性,更有动力。这也是我写这本教材的初衷所在。同时,书中也收录了近几年在教学中的部分学生色彩构成习作,以此拉近同学心理距离,开发同学设计思维,促进同学设计表现,并帮助同学理解构成形式和原理。

在编写这本书的过程中,我得到了很多支持和帮助,在这里,我向王静、孙立昂、冯炎、姚辰、袁忠义、鲁成荫等人表示感谢。

由于水平有限,书中难免出现一些错误和纰漏,敬请给予批评指正。

编者
2009年12月

目录

第1章 概论

1.1 色彩构成的概念及学习意义 /2

1.2 色彩构成的材料和用具 /3

第2章 色彩构成的基本原理

2.1 光与色 /8

2.2 色彩三要素 /19

2.3 色彩混合 /22

第3章 色彩对比

3.1 同时对比 /28

3.2 连续对比 /46

第4章 色彩调和构成

4.1 同一调和 /48

4.2 近似调和 /50

4.3 对比调和 /51

4.4 色彩调和练习 /53

第5章 色彩的透叠构成

5.1 加色法透叠 /62

- 5.2 减色法透叠 /62
- 5.3 无规则透叠 /62

第6章 推移构成
- 6.1 明度推移构成 /66
- 6.2 色相推移构成 /68
- 6.3 纯度推移构成 /68
- 6.4 补色推移 /69
- 6.5 综合推移 /70

第7章 色彩心理学
- 7.1 色彩知觉 /78
- 7.2 色彩联想 /83
- 7.3 色彩的象征 /92
- 7.4 色彩心理学练习 /92

第8章 色彩的采集与重构

第9章 肌理效果
- 9.1 肌理效果制作分析 /102
- 9.2 肌理运用作品欣赏 /103

主要参考文献

第 1 章 概 论

1.1　色彩构成的概念及学习意义

色彩构成，是将两个以上的色彩，根据不同的目的性，按照一定的原则重新组合搭配，构成新的美的色彩关系。

色彩构成总结分析了色彩的物理属性，以及给人不同的心理感受，把人们对色彩的理性认识与受众对色彩的感性认知相结合，针对艺术设计给设计师提供更科学、更有规律的色彩运用理论。这一理论更符合艺术设计师在设计功能需求上的表现，对艺术设计以及其他视觉艺术的创作实践都起到了重要的指导意义。

1.1.1　色彩构成的发展

与平面构成一样，色彩构成的产生与发展都来源于包豪斯学院对传统艺术设计教育的改革。色彩构成打破了"纯艺术"与"实用设计"截然分割的设计思想，把感性与理性有机地结合起来，为"艺术"、"设计"提供了"灵感的源泉"和科学的依据。我国改革开放以后，各大艺术类院校开始注重"设计"教育。三大构成作为一门设计基础课，也被越来越多的艺术学院和艺术专业引进并予以重视。目前，色彩构成是我国艺术设计类教育普遍认同并采用的设计基础课。

1.1.2　色彩构成的学习意义

色彩构成是一门研究色彩与物理学、光学、生理学、视觉心理学、美学、逻辑学等多门学科的关系和相互作用的课程。色彩构成是所有艺术设计的基础课程，它为多种形式的艺术设计提供了色彩形式，并以此来引导受众的色彩心理，达到表达设计者思想的作用。另外一点，色彩构成中有大量锻炼设计学习人员色彩分析的课题，通过这些课题的学习和练习，能够培养未来设计人员敏锐的色彩观察和分析能力，培养和提高学习者的艺术修养。在此过程中，色彩构成还强调动手能力与想像能力的培养，因此，实践操作和绘画是色彩构成的重要手段。

通过学习色彩构成，我们可以达到色彩运用的以下能力：

- 色彩关系的协调统一
- 色彩形式的多样化
- 色彩情感的表达
- 色彩差异的敏锐感觉
- 色彩绘画能力的提高

总之，学习色彩构成是我们培养和锻炼色彩运用与设计的过程。

1.1.3 色彩构成的分类

在研究色彩构成的过程中，我们通常是通过各研究色彩的学科来进行研究和分类的。

(1) 色彩物理学、生理学　色彩物理学是研究设计色彩的重要方向之一，随着科学技术研究的不断进步，人们发现我们看到的色彩以及我们对色彩的认知大部分来源于光以及我们眼部结构与神经的统一作用。因此，我们要研究色彩，首先是研究色彩的产生和变化原理，以便我们更好地操作和控制色彩。

(2) 色彩美学与色彩生理学　这一部分主要是研究色彩在不同的色调和方式下所带来的不同影响，它能够使我们画面中的色彩组合给受众统一协调的感觉的同时，或保守，或夸张，或安静沉稳，或活泼奔放，使设计作品在色彩运用方面表达准确。

(3) 色彩生理学及色彩心理学　色彩的表现经常能够带给受众不同的心理暗示，设计师通过这些心理暗示来表达他们的设计目的。这些心理暗示来源于人们长期的生活环境和经验，以及人体生理结构。我们通过学习、总结色彩生理学及心理学来掌握色彩对受众的不同心理暗示，以便更好地表达自身的设计意图，加强色彩表现力度。

1.2　色彩构成的材料和用具

1.2.1 材料

(1) 颜料：色彩构成作品主要靠色彩表现，主要运用脱胶后的水粉颜料（图案颜料），有时也会综合运用一些其他颜料，如：料印刷油墨、透明水色、水彩颜料、油画颜料等（图1-1～图1-3）。

图1-1　图案颜料（脱胶水粉颜料）

图1-2　水粉颜料

图1-3　透明水色

(2) 纸张：素描纸、水粉纸、绘图纸，拷贝纸也是必备的（为保持画面的清洁，常用拷贝的方法起稿）。另外对于作品的装裱也是必需的，装裱色彩构成多用黑卡纸和白卡纸，当然，根据不同的画面需要也可使用其他色彩卡纸进行表现。

图1-4　拷贝纸

图1-5　黑、白卡纸

(3) 其他材料：色彩构成作品有时需要运用一些肌理效果，因此需要某些特殊的材料。如：剪切材料（催塑纸、电光纸、色纸等）、瓦楞纸、铜版纸、玻璃纸、透明胶带、封箱胶带、胶水、乳胶、塑胶板、金属板、玻璃板、镜子、布、铝箔、砂石、刷子、树叶等（图1-6～图1-9）。

图1-6　色纸

图1-7　瓦楞纸

图1-8　刷子

图1-9　金属纸箔

1.2.2 工具

(1) 笔：铅笔（多以H型的为主，太软的铅笔容易使画面变脏），图案绘画毛笔（不易购买也可以买尖头的普通毛笔如叶茎笔、衣纹笔等）一套，板刷大、小号各一支，鸭嘴笔、圆规等（图1-10～图1-13）。

图1-10　尖头毛笔　　　　图1-11　板刷　　　图1-12　鸭嘴笔　　　图1-13　圆规

(2) 尺：直尺、三角板、蛇尺、曲线板、界尺等（图1-14～图1-17）。

图1-14　直尺　　　　　图1-15　三角板　　　图1-16　曲线板　　　图1-17　蛇尺

(3) 切割工具：剪刀、美工刀等（图1-18、图1-19）。

图1-18　剪刀　　　　　　　　　　图1-19　美工刀

(4) 粘合材料：双面胶、胶水、透明胶带、水溶胶带、纸胶带等（图1-20～图1-22）。

图1-20　胶水

图1-21　水溶胶带

图1-22　纸胶带

总之，材料和工具是让我们的设计准确、精彩表现出来的物品，在学习的过程中，设计的构思和表现才是更重要的。设计过程中，我们不要拘泥于材料的运用和已有的形式，要更多地与设计想法相贴合。如果我们打开思路，会有更多的物品成为色彩构成的材料和工具。

第2章 色彩构成的基本原理

2.1 光与色

在我们的生活中,身边充满了色彩,色彩让我们的世界充满了变化,变得玄妙。那么,是什么让色彩进入我们的眼帘呢?色彩的产生或变化又与什么因素有关呢?随着物理学和解剖学的发展,人们开始意识到色彩与光及我们的视觉生理结构有着密不可分的关系。

2.1.1 色彩与光波

我们的眼睛之所以能看到色彩,必要的条件就是有光,在没有光的地方是一片漆黑,没有任何颜色。光是电磁波的一种,有不同的波长和周波数。我们的眼睛只能捕捉到所有光波中很小的一部分,只有这一部分光进入我们的眼睛后,我们才会感觉到色彩,这些光我们称之为"可见光"。不同波长的"可见光"进入我们的眼睛后,通过视觉神经的传导,传达给大脑,经过大脑分析和组合信号,产生了色彩以及对色彩的感觉。图2-1为可见光的波长范围。

2.1.2 原色

原色指不能用其他色彩混合而成的色彩,随着科学技术的发展,人们对原色的认知也在不断的深入中。

1) 光的三原色

人们开始认识原色是从1666年开始的。在那一年,英国著名科学家牛顿在一次偶然的机会中,通过三棱镜发现了光的原色。当太阳经过三棱镜的时候,光发生折射,投射到白色墙壁上,墙壁上出现了如同彩虹般美丽的色彩,依次为:红、橙、黄、绿、青、蓝、紫七色(图2-2)。这七种颜色是由太阳光中不同波长的可见光的光谱产生的。人们开始把这七种颜色称之为"光的七原色"。经过物理学和生物学的发展,人们发现这七种光的颜色其中很多色彩是可以由其他光色混合而成的。因此,光的七原色学说经过不断的发展,1802年,生理学家汤麦斯·杨根据人的眼睛的视觉生理特征提出了新的说法——三原色学说,即红(朱红光)、绿(翠绿光)、蓝(蓝紫光)。把光的三原色按照不同比例相混合,可形成多种光的色彩,也称之为"复色光"。因此,太阳光、日光灯的光等都是复色光(图2-3)。

电磁波的波长范围 波长(nm)		
2×10^7	长波	电波
3×10^6	中波	电波
2×10^5	中短波	电波
5×10^4	短波	电波
1×10^4	超短波	电波
1×10^3	微波	
1	微波	
3×10^{-2}	远红外 近红外	红外线
780×10^{-6}	赤	可见光
640×10^{-6}	橙	可见光
590×10^{-6}	黄	可见光
550×10^{-6}	绿	可见光
492×10^{-6}	青	可见光
430×10^{-6}	蓝	可见光
380×10^{-6}	紫	可见光
220×10^{-6}		紫外线
10×10^{-6}		紫外线
1×10^{-7}		X光线
1×10^{-9}		X光线

图2-1 电磁波的波长范围

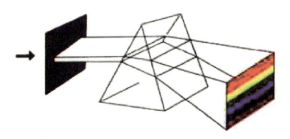

图2-2 牛顿发现的七原色

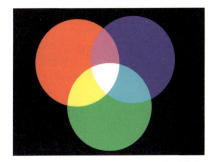 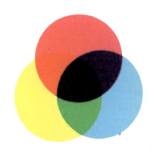

图2-3 光的三原色及光的复色　　图2-4 色料的三原色及色料的复色

2) 色料的三原色

众所周知，色料的颜色和光的颜色一样，经过混合也可得到多种颜色，物理学家大卫·鲁波特经过不断的实验总结，发现了色料的三原色，即红（紫红色）、黄（柠檬黄）、蓝（绿味蓝）。经过法国染料学家席佛通过多次染料混合试验，证实了这一理论。那么，光色的混合与色料的混合又有什么不同呢？我将会在第2.3节"色彩混合"中详细讲解（图2-4）。

2.1.3 光源

1) 光源色温

自行发光的物体我们称之为光源，光源可分为自然光源和人造光源。自然光源如太阳光、星光等，这类光源受外界条件的影响较大，变化也很明显，人类很难控制自然光源的变化。人造光源如白炽灯、霓虹灯、日光灯等，这类光源比较稳定，受外界影响较小，更加容易被控制。不同光源的发光物质不同，光谱不同，呈现的光色也有变化。在艺术设计中，影像艺术设计、舞台艺术设计都会利用色光的属性和变化来达到设计的目的。人们是用色温来对色光进行描述的，色温是以温度的数值来表示光源色的特征，它是色光的衡量标准。色温以绝对温度"K"来表现，即将一标准黑体加热，温度升高到一定程度时颜色开始由深红—浅红—橙黄—白—蓝，逐渐改变，某光源与黑体的颜色相同时，我们将黑体当时的绝对温度称为该光源之色温。图2-5表现出不同光源的色温。

光源的色温不同，光色也会随之变化：色温在3300K以下，光色偏红给人带来温暖的感觉；色温在3000～6000K为中间，人在这种色调环境下没有特别明确的视觉心理效果，称为"中性"色温。色温超过6000K，光色偏蓝，会给人清冷的感觉。因此，采

用低色温光源照射，能使红色更鲜艳；采用中色温光源照射，使蓝色更加清凉，并使色彩更加晶莹剔透；采用高色温光源照射，使物体有冷和阴森的感觉。色温与亮度同时作用也会带给受众不同的视觉效果和心理暗示：高色温光源照射下，如亮度不高会给人们一种阴森的气氛；低色温光源照射下，亮度过高会给人们一种闷热的感觉。在同一空间使用两种光色差很大的光源，其对比的效果会使画面层次效果非常明显，很多情感意识表现强烈的画面经常使用这种光源效果。

光 源	色 温
北方晴空	8000～8500K
阴天	6500～7500 K
夏日正午阳光	5500 K
金属卤化物灯	4000～4600 K
下午日光	4000 K
冷色荧光灯	4000～5000 K
高压汞灯	3450～3750 K
暖色荧光灯	2500～3000 K
卤素灯	3000 K
钨丝灯	2700 K
高压钠灯	1950～2250 K
蜡烛光	2000 K

图2-5　不同光源环境的相关色温

2) 光源显色性

人们经常在不同的光源环境下辨识色彩，光源不同，色温不同，同一物体显示出的色彩也不同，我们对这种光的现象叫做"光源显色性"。光源表现出不同的显色性是由于看似相同的光，但其组合光谱却有很大的差别，在艺术设计中，对光源的显色性的了解是十分重要的，不同光的显色性会直接影响到人们对色彩的视觉认知程度。设计师也经常利用光源显色不同的特点在作品中模拟不同的环境而表达设计思想。同一颜色在日光下显示的色彩最准确，用日光作为参照光源，将其与荧光灯、霓虹灯、白炽灯等人工光源相对比，用其色彩显示程度高低来判断光源显色性。其中，白炽灯的光谱组合与日光较类似，都具有连续光谱，连续光谱一般都具有比较好的显色性。

2.1.4　物体色

物体色指物体在日光下所呈现出的色彩。在物体自身是否具有色彩的问题上，人们一直有不同的观点。一种说法是物体本身什么颜色都没有，因为在没有光的条件

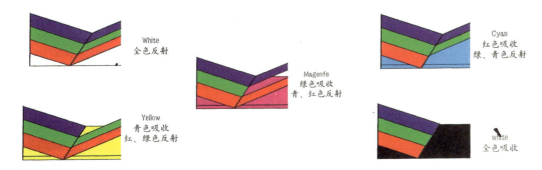

图2-6 光谱经过折射后的色彩变化规律

下,物体什么颜色都没有。物体之所以有颜色是因为物体中有不同的物质,其物质对光谱的吸收和反射各不相同,所以物体呈现出的色彩也不同。也有另外一种说法,认为物体自身拥有固有色,因为物体本身具有不同色素,光照上去后,已有色素所对应的色光便反射出来,也就是我们看到的颜色。如叶子是绿色的,是因为叶子本身具有叶绿素,光照在上面,其他光谱都被吸收,只有绿色光谱被叶绿素反射出来进入了我们的眼睛,通过眼部神经传导反射给大脑,呈现出绿色的叶子。如将红光照射在叶子上,没有绿色光谱可被反射出来,红色光谱又全部被吸收,因此呈现给大脑的是黑色的叶子。这就是物体"固有色"学说。

任何物体对光都具有吸收、透射、反射、折射的作用(图2-6)。在可见光谱中,红色光的波长最长,它的穿透性也最强。仔细观察生活的人会发现早晨的太阳是红色的,而中午的太阳是橙色的,那么为什么清晨的太阳是红色的呢?清晨的大气层比中午得几乎厚三倍,而且空气中含有大量的水分子。阳光穿过它时,其他的光谱基本都被吸收、折射或反射了,只有红色光谱凭着极强的穿透力穿过大气层、水蒸气来到地面,人们就看到了红色的太阳。那么天空本身就是蓝色的吗?当太阳光照到地球上,其中蓝紫色的光因穿透性最弱而被空气吸收、折射、反射散布在空气中,因此天空看上去是蓝色的。空气也是淡淡的蓝灰色。我们在绘画中经常讲的"色彩的透视",即"近暖、远冷,近实、远虚,近纯、远灰"也是由于以上原因而产生的。

2.1.5 色彩与视觉

1) 视觉的适应

(1) 明适应　当我们从暗的环境到亮的环境,我们的眼睛刚开始觉得很难受,很刺眼,但过不了多长时间,我们的眼睛就适应了,这个视觉适应过程叫明适应。明适应是因为我们的眼睛在暗的环境下,眼部瞳孔张得较大,到了亮的环境下,瞳孔不能及时缩小,大量的光进入眼部,人们就会有眼睛刺痛的感觉。过不了一会儿,眼部瞳孔慢慢缩小,眼睛的进光量小了,也就适应了亮的环境。明适应的过程大约在一分钟左右。

(2) 暗适应　当我们从亮的环境到暗的环境,我们刚开始会看不清周边的事物,但过不了多长时间,我们的眼睛就适应了,并能看到周围的东西,这个视觉适应过程叫做暗适应。暗适应是因为我们的眼睛在亮的环境,眼部瞳孔较小,进光也较少,到了暗的环境,瞳孔不能及时放大,没有足够的光进入眼睛,人们就看不清周边事物。过

不了一会儿,眼部瞳孔慢慢放大,眼睛的进光量多了,也就适应了暗的环境。这个过程需要5~10分钟的时间。

(3) 色适应 在观察色彩时,经常强调抓色彩的第一感觉,随着观察时间的延长,色彩就不会像刚看到时感觉那么强烈了,因为视觉本身对色彩也有自动适应的过程。例如,我们知道不同的动画片或平面艺术作品及绘画等,所运用的主色调都不尽相同,刚看时我们会有色彩运用浓烈、淡雅、鲜艳等不同感受,但随着观看作品时间的延长,我们会适应作品的色彩系统,最初的色彩感觉也就不那么强烈了,如图2-7~图2-16所示。

动画片《从容的快板》、《飞屋环游记》、《幻想曲2000》、《丛林大反攻》、《火童》、《旋律时光》、《大闹天宫》等由于表现题材和风格的不同,画面色调也都各不相同,但我们观看动画片时都会很快融入其中,并不会觉得画面用色不舒服。

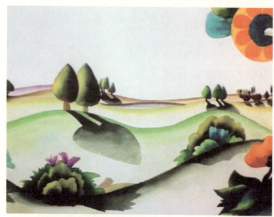

图2-7 《从容的快板》中的画面图

图2-8 《大闹天宫》中的画面

图2-9 《飞屋环游记》中的画面

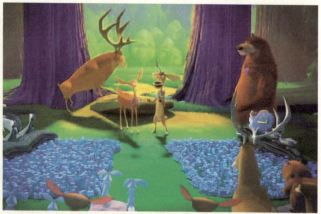

图2-10 《丛林大反攻》中的画面

图2-11 《幻想曲2000》中的画面

图2-12 《火童》中的画面

图2-13 《旋律时光》中的画面

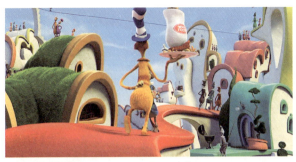
图2-14 《霍顿与无名氏》中蒲公英上的星球世界

图2-15 《霍顿与无名氏》中霍顿的丛林世界

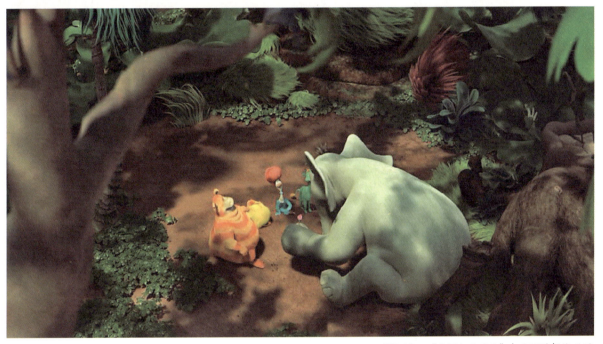
图2-16 《霍顿与无名氏》中霍顿的想像世界

　　《霍顿与无名氏》是一部很有意思的动画片,在整部动画中贯穿了三个世界,分别是霍顿的丛林世界、霍顿的想像世界和蒲公英上的星球世界,动画片为了很明确地表现三个世界,分别采用了三种不同的画面色彩体系来区别,但我们仍能够适应这种色彩体系的明显改变,并没有觉得难以接受,原因就是不同色彩体系的画面都持续了足够长的时间,使人产生了色适应。试想如果一秒钟甚至更短的时间就更换一个不同色彩体系的画面,我们的眼睛和心理都会承受压力而感到不舒服。很多影视作品也是运用了人眼色适应的时间限制来引导观众的心理感受。

　　2) 视觉的惰性（色感觉恒常）

　　当我们看周边物体形象时,形象在视网膜的成像并不是完全相同的,但由于人类经过长期的经验积累,经过下意识的大脑调节,自然地或无意识地对物象的色知觉始终想保持原样不变和"固有"的现象,即视觉惰性,也叫做色感觉恒常。

　　(1) 大小恒常　我们面前,有人从远到近走过来,虽然在近处的人比远处的人在视网膜上的成像大很多,但我们会绝对地认为是他的大小没有变化,只是这个人离我们远近不同而已。眼睛的这种恒常现象称为大小恒常。如图2-17~图2-19所示。

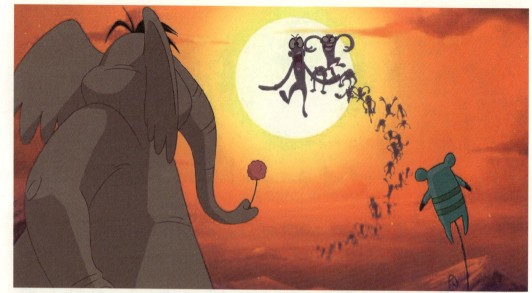

图2-17　大小恒常在动画片《霍顿与无名氏》中的运用

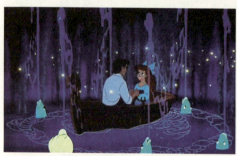

图2-18　《小美人鱼》中的远镜头

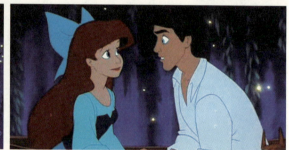

图2-19　《小美人鱼》中的近镜头

在《小美人鱼》中，随着镜头由远及近，画面中的人物在画面中也逐渐变大，但并没有人怀疑是不是主人公的身体长大了，原因是我们的视觉惰性导致了我们的视觉和大脑能够适应因距离变化而产生的在视网膜成像的大小变化。

（2）明度恒常　当一个人穿着白色衬衣从阳光下走到阴影中，我们发现他的衬衣由白色变成了浅灰色，但我们仍然知道这个人依然是穿着白色衬衫，而不是浅灰色衬衫，此种现象称之为明度恒常，如图2-20～图2-24所示。

图2-20　《闪闪的红星》中的镜头（一）

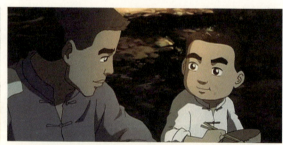

图2-21　《闪闪的红星》中的镜头（二）

图2-22　《闪闪的红星》中的镜头（三）

图2-23　《闪闪的红星》中的镜头（四）

图2-24 《闪闪的红星》中的镜头（五）

很多优秀动画片，如《闪闪的红星》，在画面中色彩的运用是十分到位的，仔细对比这些画面，我们发现小主人公随着剧情中环境光的不同，从肤色到服装颜色都是不同的，但我们仍能很肯定小主人公始终穿着同一件棉布小褂，戴着同一顶八角军帽，这就是因为我们的视觉惰性中有"明度恒常"的大脑调节能力。同学们在做这类作业时要注意，改变画面颜色、明度时要整体改变。例如人物从光亮处走入光暗处，我们要改变人物服饰的明度，同时还要相应改变人物皮肤、头发等色彩明度，但类似于眼白、牙齿等部位的色彩在明度方面的变化相对较小。

(3) 色的恒常　我们把一张白纸投照了红色光，再把一张红纸投照了白光，二者相比较，虽然两张纸都成了亮红色纸，但我们依然能分清物体的"固有色"与照明光的能力，我们称之为色的恒常。当我们从普通灯光（黄橙光）的房间到荧光灯（蓝白光）的房间，开始觉得两房间的灯光色彩有差异，可过不多久你适应了，觉得没什么区别，这种适应过程称之为色恒常。由于动画片中经常会根据剧情的改变而变化光源色彩，因此色的恒常原理在动画片中被大量运用。图2-25～图2-37为同一物体在不同光线下的色彩恒常。

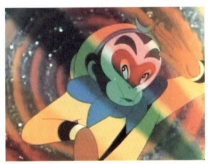

动画片《疯狂的农场》中动物们在各色绚丽的灯光下狂歌热舞，无论奶牛在红紫光的照射下还是蓝光的照射下，我们都会肯定地认出它就是一头白地黑花的奶牛。

图2-25　《人参果》中孙悟空在七彩光线下色恒常

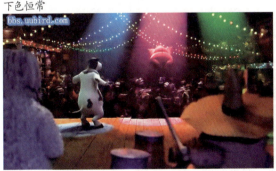

图2-26　《疯狂的农场》中的色恒常镜头（一）

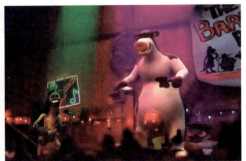

图2-27　《疯狂的农场》中的色恒常镜头（二）

在不同的环境下，光的颜色也有所不同，动画片《快乐的大脚》中，在日光下、极光中、夕阳暖光下、透过冰冷的石洞的冷光源下，我们都能看得出画面中是同一只乐观坚强的小企鹅。

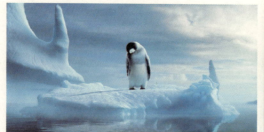 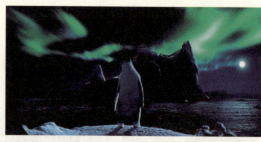

图2-28　《快乐的大脚》镜头（一）　　　　图2-29　《快乐的大脚》镜头（二）

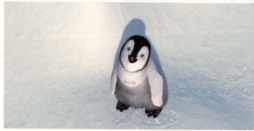 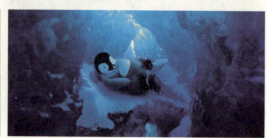

图2-30　《快乐的大脚》镜头（三）　　　　图2-31　《快乐的大脚》镜头（四）

 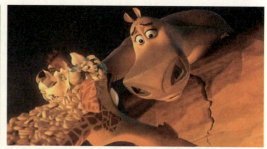

图2-32　《马达加斯加2》镜头（一）　　　　图2-33　《马达加斯加2》镜头（二）

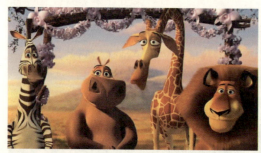 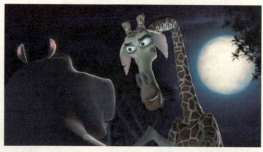

图2-34　《马达加斯加2》镜头（三）　　　　图2-35　《马达加斯加2》镜头（四）

 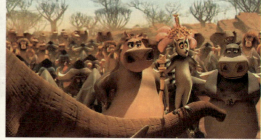

图2-36　《马达加斯加2》镜头（五）　　　　图2-37　《马达加斯加2》镜头（六）

　　动画片《马达加斯加2》中，动物们在各种环境和光源下，色彩发生改变，但人们依然能明确地看出动物的固有色。

作业欣赏及点评（图2-38～图2-44）：

图2-38 同一物体在不同光线下的色恒常（一）

图2-39 同一物体在不同光线下的色恒常（二）

以上两张作业环境光源清晰，物体固有色肯定，色彩倾向明确，画面绘制细腻，在一定程度上表现了色彩的恒常性。

画面形象可爱，人物动态明确，环境光源色彩倾向和光源明度明确，人物固有色在不同情况下的色彩变化自然生动，很好地表现了色彩的恒常性。

图2-40 同一物体在不同光线下的色恒常（三）

画面绘制认真，构思巧妙，作者对人物造型变化的设计很细腻，物体的色彩变化主要集中在受光部。

图2-41　同一物体在不同光线下的色恒常（四）

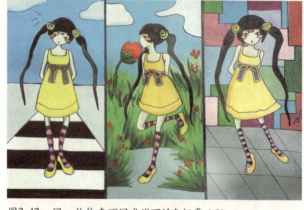

画面的主要问题是光源和环境的状态不够明确，并与人物固有色的改变联系不够。

图2-42　同一物体在不同光线下的色恒常（五）

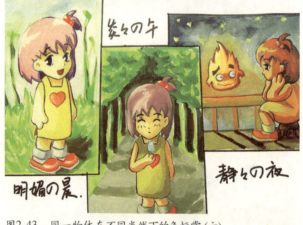

画面形象生动可爱，物体光源色明确，不足之处就是人物服装暗部用色略显脏。

图2-43　同一物体在不同光线下的色恒常（六）

画面人物造型生动，环境光源色彩倾向明确，人物服装色彩虽然随着环境光源的变化而发生改变，但人物整体色彩改变不够一致、和谐，建议在色彩写生、优秀作品学习以及生活观察中多注意色彩变化规律。

图2-44　同一物体在不同光线下的色恒常（七）

2.2 色彩三要素

在研究分析色彩的时候，我们发现白色光是把色光混合在一起后的效果，黑色是没有光的条件下的颜色，因此有人提出黑、白、灰不属于色彩，把其列为"无色彩体系"，其余的色彩为"色彩体系"。

为了更加系统、明确地分类色彩，人们把色彩归结出三种属性。每个色彩都具有这三种属性，它们分别为色相、明度、纯度。我们称它们为色彩的三要素。

2.2.1 色相

色相是指色彩的相貌，色彩学中以光谱的波长来划分色光的相貌。即，红、橙、黄、绿、青、蓝、紫。由于不同的光谱波长会给人带来不同的视觉感受，因此，人们把颜色从视觉感受的角度分为冷暖色。波长较长的色彩我们称之为暖色，如红、橙、黄；波长较短的色彩我们称之为冷色，如绿、蓝、紫（图2-45）。

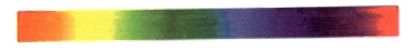

图2-45 用光谱来划分色相

2.2.2 纯度

纯度是指色光波长的单纯程度，黑、白、灰属无彩色系，即没有色相，纯度最低。任何一种单纯的颜色，倘若加入无彩色系任何一色的混合即可降低它的纯度（图2-46）；另外，在任何一种单纯的颜色中加入其补色或对比色也可降低其纯度。

图2-46 色彩的纯度变化

2.2.3 明度

明度是指色彩的明亮程度，对光色来说可以称光度；对色料来说，除了称明度之外，还可称亮度、深浅程度等。在同一波长中，光波的振幅愈宽，色光的明亮度愈高。在不同波长中，振幅与波长的比值越大，明亮知觉度就越高。白颜料在色料中的明度最高，在其他颜料中混入白色，可以提高混合色的明度，但同时降低纯度。黑色颜料在色料中的明度最低（图2-47表现出明度变化阶梯）。在其他颜料中混入黑色，可以降低混合色的明度，同时也降低了色彩的纯度。在有色体系中，柠檬黄的明度最高，紫色的明度最低。

图2-47 表现出明度变化阶梯

2.2.4 色彩表示法

色彩学家为了更好地研究色彩、运用色彩，把色彩根据色彩三要素按照一定的规律把他们组合起来。

1) 色环

色环是把颜色按照色相变化组合在一起，其中牛顿色相环是简单的色彩表示法。牛顿色相环是把光的七原色概括为六色，形成色环，并把相邻的颜色中间加入一个间色，形成了十二色的色环。在牛顿色相环中，光的三原色和色料的三原色分别形成一个正三角形，均匀地分布在色相环上。在色相环上，呈180°的色彩叫做一对补色，补色同时放在画面中，色彩表现最为强烈。两个补色色光相混合，可得到白色光，两个补色色料相混合可得到黑灰色彩。图2-48为牛顿色相环。

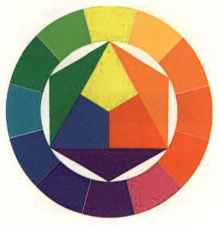

图2-48　牛顿色相环

2) 色立体

色立体能够更加详细、科学地把色彩组合起来，形成一个色彩体系模型。色立体模型是用三维结构把色彩的色相、纯度、明度变化按照一定的规律组织起来，在色立体中，能迅速而准确地找到一个色彩，并能够通过色立体找到与其相近的色彩及对比和调和的色彩。这对于艺术设计工作者来说是非常有用并且重要的。

(1) 奥斯特华德色立体

奥斯特华德是德国化学家，他对染料化学作出过很大的贡献，并曾经获得诺贝尔奖。1921年他出版了一本《奥斯特华德色彩图示》，后被称为奥斯特华德色立体。其色相环是以赫林的生理四原色黄、蓝、红、绿为基础，由24色组成，以黄、橙、红、紫、青紫（群青）、青（绿蓝）、绿（海绿）、黄绿（叶绿）为8个主色，各主色再分三等份，组成24色相环。色立体中明度分为8份，以无彩色列为垂直中心轴，并以此作为三角形的一条边，其顶点为纯色，上端为明色，下端为暗色，位于三角中间部分为灰色。将每个奥斯特华德色彩订在一起，形成一个陀螺状的色立体（图2-49～图2-51）。

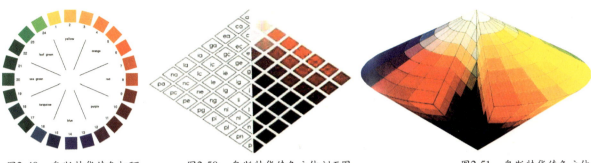

图2-49 奥斯特华德色相环　　图2-50 奥斯特华德色立体剖面图　　图2-51 奥斯特华德色立体

(2) 孟塞尔色立体

孟塞尔是美国的色彩学家，长期从事美术教育工作。美国早在1915年就出版过《孟塞尔颜色图谱》，1929年和1943年又分别经美国国家标准局和美国光学会修订出版《孟塞尔颜色图册》。孟塞尔色立体是从色彩心理学的角度，根据颜色的视知觉特点所制定的标色系统。孟塞尔色相环是以红（r）、黄（y）、绿（g）、蓝（b）、紫（p）心理五原色为基础，主要有10个色相组成：红（R）、黄（Y）、绿（G）、蓝（B）、紫（P）以及它们相互的间色黄红（YR）、绿黄（GY）、蓝绿（BG）、紫蓝（PB）、红紫（RP）。孟氏色立体的中心轴是无彩色系分别从白到黑分为11个等级，在色立体中，任何颜色都用色相/明度/纯度（即H/V/G）表示，这使色彩成分更加明确。目前国际上普遍采用孟塞尔标色系统作为颜色的分类和标定的办法(图2-52～图2-54)。

图2-52 孟塞尔色相环

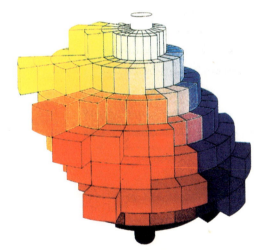

图2-53 孟塞尔色立体

图2-54 孟塞尔色立体剖面图

2.3 色彩混合

2.3.1 加色混合

通过以上学习，我们已经了解到光的色彩有三原色，分别为：红（朱红光）、绿（翠绿光）、蓝（蓝紫光）。而这三种色光以不同比例混合，几乎可以混合出自然界所有的颜色。科学家发现，色光的混合过程中，颜色混合得越多，光色的明度越高，因此，把光色的混合、叠加称之为加色混合。当所有色光都混合在一起时，混合光趋于白光，明度最高。加色混合中：红光+绿光=黄光；红光+蓝紫光=品红光；蓝紫光+绿光=青光；红光+绿光+蓝紫光=白光（图2-55）。如果改变三原色的混合比例，还可得到其他不同的颜色。彩色电视的色彩影像就是应用加色混合原理，彩色景象被分解成红、绿、蓝紫三基色，并分别转变为电信号加以传送，最后在荧屏上重新由三基色混合成彩色影像（图2-56）。

2.3.2 减色混合

我们知道光有三原色，色料也有三原色，它们之间是有区别的，色料的三原色为：红（紫红色）、黄（柠檬黄）、蓝（绿味蓝），色料的颜色经过混合、叠加，也可得到多种色彩，在色料的混合过程中，颜色混合得越多，得到的混合色的明度就越低，将三原色同比例地进行混合，得到的是黑灰色彩。因此，色料的混合被称为减色混合。印染染料，绘画颜料、印刷油墨等各色的混合或重叠，都属减色混合。减色混合在我们艺术设计中的作用和影响基本上是无时不在的，初学者应尽快掌握好减色混合规律：红色+黄色=橙色；红色+蓝色=紫色；蓝色+黄色=绿色；红色+黄色+蓝色=黑色（图2-57）为色彩的减色法基本规律。

图2-56　色彩电视荧光屏的三原色

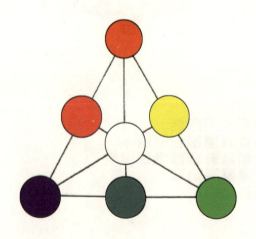

图2-55　色彩的加色法

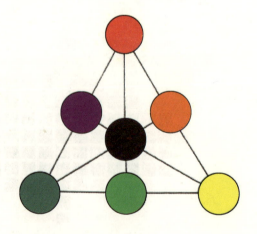

图2-57　色彩的减色法

2.3.3 空间混合

空间混合是指多种色彩快速地先后刺激或同时刺激人眼,色在人眼中留下的印象在视觉中混合,或同时或几乎同时将信息传入人的大脑皮层,因此人们的色感觉是混合后的。有人试验,取一圆盘,一半红、一半绿,当高速旋转后,可以看到盘中的色彩是金黄色。同样的方法,若一半红、一半蓝,当盘高速旋转后,看到的是蓝紫色,彩色电视也是运用了这个原理,荧屏上有许多比例不同的红、绿、蓝紫小色点(像素),由于色点过于细小,人眼不易分辨,待传到人的眼中时,印象已在空中混合了,故称空间混合。马赛克壁画的色彩表现,点彩派的绘画风格,套色印刷全都是这个原理。空间混合,也可称并列混合,其明度是被混合色的平均明度,因此也被称为中间混合、中性混合。一些动画片、影视剧也利用这一原理来丰富故事内容,增加艺术形式感,如图2-58~图2-62所示。我们学习空间混合,并通过空间混合的绘画设计练习来培养学生对色彩的概括、提炼、夸张、统一等色彩运用能力。空间混合的创作练习是色彩构成中十分重要的一部分。

在动画片《鬼妈妈》中,随着小主人公坐着机器螳螂不断升高,观众和主人公一起惊喜地发现每朵小花在空中逐步变成像素点,组合而成了一个巨大的主人公头像。整个过程充满浪漫的气息,并使观众从另一个角度去观察花园,使故事情节充满了变化。

图2-58 《鬼妈妈》中镜头变化(一)

图2-59 《鬼妈妈》中镜头变化(二)

图2-60 《鬼妈妈》中镜头变化(三)

图2-61 《鬼妈妈》中镜头变化(四)

图2-62 《机器人总动员》中运用空间混合的形式美去增加故事影片的浪漫感

优秀作品赏析（图2-63～图2-70）：

图2-63　优秀空间混合作品（一）　　图2-64　优秀空间混合作品（二）　　图2-65　优秀空间混合作品（三）

图2-66　优秀空间混合作品（四）　　图2-67　优秀空间混合作品（五）　　图2-68　优秀空间混合作品（六）

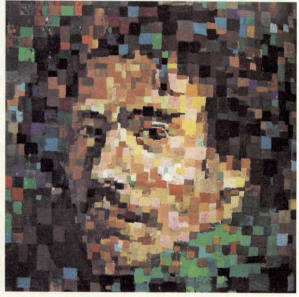

图2-69　优秀空间混合作品图（七）　　　　图2-70　优秀空间混合作品（八）

作业点评赏析（图2-71～图2-77）：

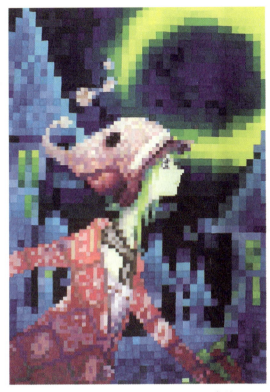

图2-71 色彩的空间混合练习（一）

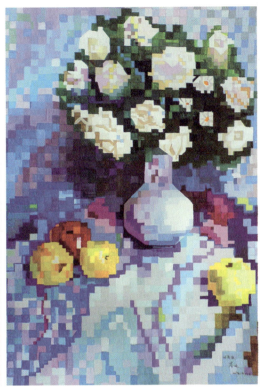

图2-72 色彩的空间混合练习（二）

画面运用空间混合的形式美去塑造动画形象，绘制认真细腻，构图严谨，但用色略显拘谨，没有最大限度地发挥空间混合的形式美感（图2-71）。

该作业画面整洁，色彩亮丽，不足之处为画面桌面衬布用色略显杂乱，色彩明度关系掌握不到位；白色花朵色彩单一，缺少色彩对比及空间层次；白色花瓶的边缘处理生硬。建议在以后的学习中更多地观察物体的色彩变化，并注意不同色相纯度的色彩还原为明度后的画面对比关系（图2-72）。

图2-73 色彩的空间混合练习（三）

图2-74 色彩的空间混合练习（四）

图2-75　色彩的空间混合练习（五）

人物头像色彩含蓄，结构复杂，在色彩练习中比较难掌握。该作业头部结构较为严谨，构图适中，但画面色彩性较弱，建议在今后的练习中积极观察色彩，大胆用色（图2-75）。

图2-76　色彩的空间混合练习（六）

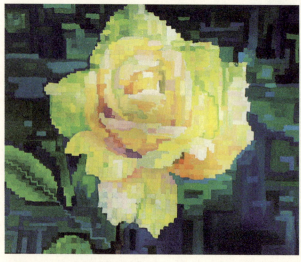

图2-77　色彩的空间混合练习（七）

画面主体明确，优雅的黄玫瑰被塑造得娇嫩剔透，该学生色彩观察仔细，色相分析明确，画面空间感强（图2-77）。

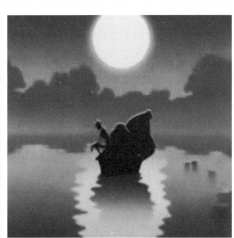
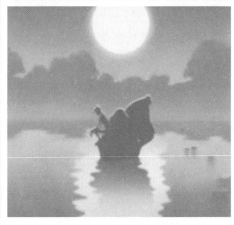

第 3 章 色彩对比

孤立的色彩在现实中很难进行艺术作品的设计表现，色彩与色彩相互依存，同时也相互冲突。色彩之间经过对比才能表现出更多的色彩言语及差异。经过对比，色彩的特性也才能更好地表述出来。因此，色彩对比是色彩设计中的重要手段。

3.1 同时对比

在同一空间、同一时间所观察和感受到的色彩对比叫同时对比。

例如我们在绿盘子中看红草莓，在红盘子中看橙色的橘子，这些在同一空间、同一时间看到的色彩对比就是同时对比。将不同色彩同时对比时，相邻的色彩会发生改变。大部分情况下相邻色彩对比越强烈，色彩改变就越明显。

3.1.1 色彩三要素对比

1) 色相对比

色相的定义之前我们已经学过，它是色彩的相貌，不同的色相所引起的差异我们称之为"色相对比"。一般情况下，我们是通过色相环而研究色相对比的。

(1) 零度对比

通过之前的学习我们知道黑、白、灰属于无色彩体系。有黑、白、灰参与的色相对比属于零度对比。

① 无色彩对比：无色彩对比指画面色彩由黑、白、灰其中两个以上的颜色组成，无色彩对比画面会给观众一种理性、质朴的心理感受，明度反差较大的无色彩对比还会带给人极端、强烈、有力的心理感受，明度差相对小的无色彩对比容易给把受众带入一种回忆的氛围，如图3-1所示。

② 无色彩与有色彩对比：指画面由黑、白、灰其中一个以上的色彩和任何一个色彩组成的画面。这种对比的画面给人一种主观意识强烈、形式感强、冲击力较大的感觉（图3-2～图3-4）。

图3-1 第五届《学院奖》优秀动画片中的图片

图3-2 《花木兰》中的零度对比运用

图3-3 《毕加索与公牛》中的零度对比运用

图3-4 动画片《从容的快板》中的零度对比运用

毕加索是一位杰出的艺术大师，他的作品视觉冲击力强，个性鲜明，思想前卫，因此画面选择使用红和黑组织画面，进行无色彩与有色彩对比，突出红色的激情和前卫，并以此来表达作者对毕加索的认识和肯定。

画面运用了不同明度的黑、白、灰与蓝色形成对比，画面气氛厚重，理性中有包含着隐约的神秘和冲动，在《从容的快板》这一动画片中，这一动画定格画面为后面的故事发展和节奏埋下了伏笔。

③ 同种色相对比指由一个色彩通过改变明度或纯度得到的不同色彩组成的画面对比关系，由于是同一色相关系，色彩在色相环上没有关系变化，因而也称为零度对比。这种对比画面层次感强，情感表达明确，根据色相不同，带给观众的主观感受也各不相同（图3-5、图3-6）。

图3-5 《幻想曲》中的零度对比运用（一）

图3-6 《幻想曲》中的零度对比运用（二）

迪斯尼经典动画片《幻想曲》中同样都是运用同种色相对比，色相不同，带给观众的心理暗示也不同。图3-5运用了蓝色色相的变化，使观众感受到了冬天的冷，并似乎闻到了雪花轻轻落下时冰凉空气的清新；图3-6以橙色色相为基础，运用同种色彩对比表现了空气的灼热，并暗暗带给观众一种心理的恐慌，已达到动画主题的表现。

④ 无色彩与同种色相对比指无色彩元素与同种色相不同明度或纯度的色彩组成的画面对比关系。这种画面对比关系容易控制画面色彩关系、色彩倾向明确、明度差较大，设计者更加容易表达主观意图并控制画面色彩关系（图3-7～图3-11）。

图3-7 《旋律时光》中的零度对比运用

图3-8 《幻想曲2000》中的零度对比运用

图3-9　版式设计的零度对比运用（一）　　图3-10　版式设计的零度对比运用（二）　　图3-11　标志设计的零度对比运用

(2) 色相弱对比

① 同类色对比：在24色色相环中，以任意一个颜色为起点，转动15°会获得两个颜色。这两个色彩之间基本没有色相差别，略有冷暖及明度差别。同类色对比的画面由于色相和明度都非常接近，画面非常容易给人一种模糊不清的感觉并造成观众的视觉疲劳，因此同类色对比的画面应注意加大画面明度和纯度的层次（图3-12、图3-13）。

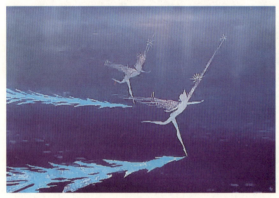 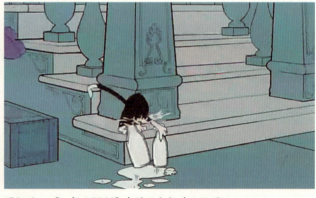

图3-12　《幻想曲》中的同类色对比运用　　　　图3-13　《幻想曲2000》中的同类色对比运用

② 邻近色对比：在色相环中色相差距30°的色相，一般是3个颜色形成的对比。如：黄橙—橙—红橙。色相非常接近，形成一种微妙的色彩关系。

色相弱对比由于色相差较小，色相对比关系弱，对比时会产生柔和、雅致、文静等色彩感受。但色彩运用不得当时也会有单调、模糊、乏味、无力等感觉。因此，在运用色相弱对比时应注意色彩明度关系，适当调节明度差来加强效果（图3-14～图3-16）。

图3-14　《火童》中的邻近色对比运用　　图3-15　《蚂蚁和大象》中的邻近色对比运用　　图3-16　《幻想曲》中的邻近色对比运用

在动画片《幻想曲》中为了表现太阳的辉煌、阳光的耀眼以及太阳神的力量感，画面运用了以橙为主的邻近色对比，为了更好的表现光感，太阳中心的黄味橙被提高了明度来加强效果。

(3) 色相调和对比

① 类似色对比：色相差在60°左右时，色彩形成类似色对比，类似色对比时在色相环中大概包括了5个了色彩，如从柠檬黄至红橙。色相较之邻近色已有很大变化，但对比整体而言色相及明度仍比较接近（图3-17～图3-20）。

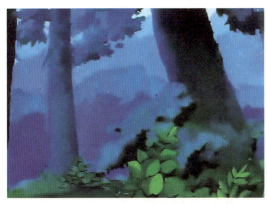
图3-17　《蚂蚁和大象》中的类似色对比运用

图3-18　《火童》中的类似色对比运用

图3-19　标志设计中的类似色对比运用（一）

图3-20　标志设计中的类似色对比运用（二）

在图3-17中，画面以蓝色为主体，表现了树林的宁静，画面前端运用类似色——绿色，既突出了枝叶又表现了枝叶的鲜嫩，同时增加了画面层次。

② 中差色对比：在24色色相环中相差90°左右的色彩对比称为中差色对比。中差色对比的色域中大概包括7种色彩。随着色域的扩大，色相变化及明度变化都较类似色对比明确了很多。

调和对比的色彩关系即柔和又相对明确，随着色域的扩大，色相对比较"色相弱对比"要活跃很多。画面关系也更加明朗，画面色彩冷暖倾向较明确。色相对比效果既明快、丰富，又不失统一、和谐，对比力度适中（图3-21、图3-22）。

图3-21 《幻想曲2000》中的中差色对比运用　　图3-22 《蚂蚁和大象》中的中差色对比运用

(4) 强烈对比

① 对比色对比

色相差在120°左右时，色域进一步扩大。画面出现色相冷暖对比，更加容易控制画面色感觉，并营造出更加丰富多变的画面效果。明度差较大，色相差异明显，色相对比属于中强对比（图3-23～图3-26）。

画面运用对比色对比既丰富了画面的色彩关系，又突出了主体人物。

图3-23 《幻想曲2000》中的对比色对比运用画面运用对比色对比既丰富了画面的色彩关系，又突出了主体人物。　　图3-24 《从容的快板》中的对比色对比运用

图3-25 标志设计中的对比色对比运用（一）　　图3-26 标志设计中的对比色对比运用（二）

② 补色对比

在色相环上相差180°的色彩称之为一对补色。我们经常谈到的三对补色为"红—绿"、"黄—紫"、"橙—蓝"，两个补色及其中间的色相形成补色对比。补色的对比可使色彩发挥最大的纯度和对比度。因此，补色对比成为最强烈的色相对比。

色相的强烈对比会产生醒目、有力、活泼、丰富、响亮、炫目等效果。但如果运用不当就会给人杂乱、刺激、不安定、粗俗、原始、不协调、幼稚等负面感受。同时容易造成视觉疲劳。因此，在处理色相强烈对比时应比较谨慎（图3-27～图3-36）。

图3-27 《花木兰》中的补色对比运用

图3-28 《从容的快板》中补色对比的运用

动画片《花木兰》中为了表现中原帝王的尊贵和威严运用了黄与紫味蓝的补色对比，准确地表现了角色的特点。

《从容的快板》中运用了紫与黄的对比关系，既表现了灯光的亮，又突出了画面视觉重心。

图3-29 《呼啦啦飘流记》中补色对比的运用

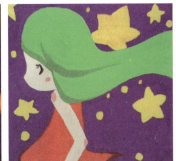
图3-30 补色对比练习作品（一）

该作业练习把亮丽的黄色星星与紫色夜空、女孩可爱的红色短裙与活泼的绿色长发形成了补色对比关系，画面活泼可爱，明确地表达了作者的设计想法。

图3-31 补色对比练习作品（二）

图3-32 插图中补色对比的运用（一）

图3-33 插图中补色对比的运用（二）

图3-34 补色对比在标志设计中的运用（一）

（上）

图3-35 补色对比在标志设计中的运用（二）　　　图3-36 补色对比在标志设计中的运用（三）

(5) 全彩对比

画面应用色相环所有色相称之为全彩对比，也叫360°对比。色相全彩对比时画面效果十分丰富、华丽，情感表达复杂；但由于色彩众多、对比复杂，因此色彩关系也很难协调，建议初学者谨慎使用（图3-37～图3-41）。

图3-37 《飞屋环游记》中的全彩对比运用

图3-38 《霍顿与无名氏》中的全彩对比运用

图3-40 全彩对比在标志中的运用（一）

图3-39 《从容的快板》中的全彩对比运用　　　图3-41 全彩对比在标志中的运用（二）

2) 明度对比

(1) 明度列

在我们可以看到的颜色中，明度对比最强烈的是黑色与白色，在这两种色彩之间我们可以分出多个明度色阶。通过对色相的学习，我们知道不同的色相，明度也不同。因此，每个颜色都可以在明度列中找到它们的位置。研究色彩的明度对比时，为了更加简单明了地说明色彩的明度对比关系及效果，我们在从黑到白的明度色彩中，均匀地分隔出11个明度色阶，从而形成了明度列。

在明度列中，最暗的黑色，我们用N0度表示，最亮的白色为N10度。从N0度色彩到N3度色彩的明度较低，我们称之为低明度（低调）色彩；从N4度色彩到N6度色彩的明度适中，我们称之为中明度（中调）色彩；从N7度色彩到N10度色彩明度较高，我们称之为高明度（高调）色彩。

(2) 明度基调

在明度色阶表上处于不同区段的色彩组可构成三类明度基调。

以高明度色彩（高明度色彩在画面上占绝对优势，即70%左右）为主，构成高明度基调；以中明度色彩（中明度色彩在画面上占绝对优势，即70%左右）为主，构成中明度基调，以低明度色彩（低明度色彩在画面上占绝对优势，即70%左右）为主，构成低明度基调。

由于明度倾向和明度对比程度不同，这些调子的视觉作用和感情影响各有特点。

① 高明度基调在积极方面会给人温柔、明快、单纯、清爽、清新高雅的感觉，消极方面会给人冰冷、病态、单薄、无情等感觉（图3-42）。

图3-42 《南郭先生》中的高明度基调画面

② 中明度基调相对比较好控制，给人稳重、舒适等感觉。但处理不当也会造成呆板、没有创意、无聊、平庸的感觉（图3-43、图3-44）。

图3-43 《花木兰》中的中明度基调画面（一）

图3-44 《花木兰》中的中明度基调画面（二）

③ 低明度基调更多地运用于表现夜晚、洞穴等无光或光线较弱的情境中，产品或人物设定设计成低明度的话，容易让人感觉沉稳、雄厚、刚毅、坚强、神秘，也会带给观众悲哀、黑暗势力、阴险、恐怖等消极感受（图3-45、图3-46）。

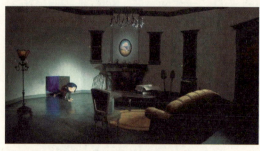

图3-45　《鬼妈妈》中低明度画面运用　　　　图3-46　《霍顿与无名氏》中低明度画面运用

(3) 明度基调对比

在每个基调色彩中，依照画面中局部起调节作用的色彩和基调色彩对比而产生的明度差，可把每一基调分为长调、中调、短调几个不同类型。长调指明度差在五个阶段以上的组合，是明度的强对比；中调是明度差在五个到三个阶段之间的组合，是明度的中对比；短调为明度差在三个阶段以内的组合，是明度的弱对比。

① 长调是强对比，它的特点是反差大、对比强，画面表现内容明确、清晰，给人刺激、强烈的视觉感受（图3-47）。

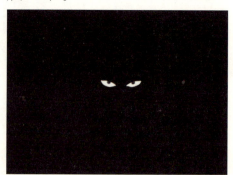

图3-47　《小美人鱼》长调画面的运用

画面中虽然只有两只眼睛，但那种强烈的视觉冲击力以及浓浓的阴森恐怖感觉，带给观众极深刻的印象。

② 中调的色彩对比适中，它的画面给人一种稳定、和谐、踏实、内敛的感受，但运用不到位的话容易使人觉得平庸、呆板。

③ 短调是明度的弱对比，画面明度较为接近，会带给人害羞、朦胧、神秘等浪漫感受，但也经常运用于表现模糊、压抑、郁闷、混浊等负面情感。

我们不光研究同一色相的明度构成，更好地掌握色彩的运用还要研究画面多种色相情况下的明度构成关系，我们知道不同的色相及纯度的明度值也是不同的，明度是视觉体量感、空间感、层次感以及光感的主要元素，因此，画面的明度对比关系是影响整个画面是否协调的重要因素之一。不同的明度色调对比带给受众的视觉和心理感受也各不相同。

高长调：高明度色彩的强对比，经常被运用于强光环境下的表现，画面效果清晰、明确、力度强（图3-48）。

图3-48 《花木兰》高长调画面的运用

高中调：高明度色彩的中对比，画面色彩给人稳定、柔和、愉快、轻松的色彩感觉（图3-49、图3-50）。

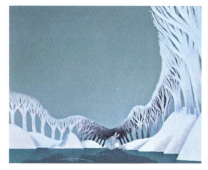 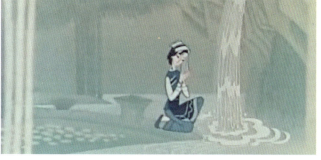

图3-49 《旋律时光》高中调画面的运用　　　图3-50 《蝴蝶泉》高中调画面的运用

高短调：高明度色彩的弱对比，画面色彩会使人有明亮、耀眼、眩晕的强光感觉，也会带给受众轻柔、单薄、虚弱的感觉（图3-51）。

图3-51 《机器人总动员》高短调画面的运用

中长调：中明度的强对比，画面效果舒适、充实、丰富，给人坚实、稳定的感觉（图3-52）。

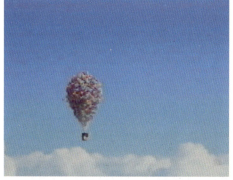

图3-52 《飞屋环游记》中长调画面的运用

中中调：中明度的中对比，画面色彩含蓄、细腻（图3-53）。

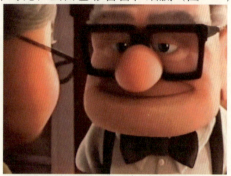

图3-53　《飞屋环游记》中中调画面的运用

中短调：中明度的弱对比，画面给人以模糊、深奥的不确定感受，运用不当会带给人乏味、憋闷的不良感受（图3-54）。

图3-54　《飞屋环游记》中短调画面的运用

低长调：低明度的强对比，给人强烈、不安、刺激并有很强的视觉冲击力（图3-55）。

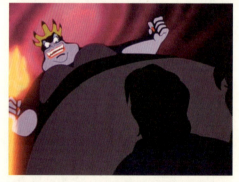

图3-55　《小美人鱼》低长调画面的运用

低中调：低明度的中对比。给人沉着、踏实、雄厚、深沉的感觉（图3-56）。

图3-56　《飞屋环游记》低中调画面的运用

低短调：低明度的弱对比。多用来表现光源较弱的环境画面，容易给人压抑、神秘、模糊、阴暗的消极感受（图3-57）。

图3-57　《飞屋环游记》低短调画面的运用

总之，在色彩明度对比的运用中，明度差越大，感受越强烈，明度差越小，感受越模糊，明度越多画面越丰富，明度越少画面越简单。

3) 纯度对比

在我们生活中并不是所有颜色都是纯色，那么纯色与灰色的不同组合关系及效果又有什么不同呢？下面我们通过学习纯度对比，来掌握不同色彩纯度与不同灰色的组合效果。

(1) 纯度列

通过研究蒙塞尔色立体，我们发现不同的色相最高纯度也不尽相同，如：红为14、橙为12、黄为12、绿为8、黄绿为6等。因此，我们很难将所有色相规定出一个纯度高、中、低的统一标准。但为了研究和分析色彩的纯度对比，我们将各色相的纯度归纳、划分为了12个纯度色阶，把明度接近于选定色相的无色彩灰色被定为0度，最纯的色相彩色定为12度。

(2) 纯度基调

① 高纯度基调：高纯度色彩在画面面积占70%左右时，构成高纯度基调，我们也称之为鲜调。鲜调画面色相明确，色彩亮丽，很容易吸引目光，引起观众的注意。一般而言鲜调画面由于色彩纯度高、情感表现强烈，给人一种兴奋、活泼、热闹、外向、纯粹的感觉，一般具有易见度高、色相感强、引人注目的特点。但因为高纯度色彩对视觉和心理都有很强的刺激性，长期注视鲜调画面会使眼睛产生疲劳、心理烦乱（图3-58、图3-59）。

图3-58　高纯度基调画面作品

图3-59　《火童》中高纯度基调画面的运用

② 中纯度基调：中纯度色彩在画面面积占70%左右时，构成中纯度基调，我们也称之为中调。由于画面中纯度色调为主，画面色彩感觉舒适、平和、稳定（图3-60）。

图3-60　《鬼妈妈》中纯度基调画面的运用

③ 低纯度基调：低纯度色彩在画面面积占70%左右时，构成低纯度基调，也就是我们经常说的灰调。灰调画面的色彩显色性较低，色彩表现含蓄、文雅，给人一种谦和、宁静、朴素、本质的感觉，但运用不当也会带给观众枯燥、单调、严肃、压抑、自闭等负面效果（图3-61～图3-63）。

图3-61　《鬼妈妈》低纯度基调画面的运用

这张画面采用了低纯度的处理方法，表现出小主人公对现实生活枯燥乏味的不满。

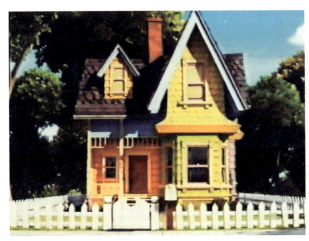
图3-62　《飞屋环游记》中鲜调画面的运用

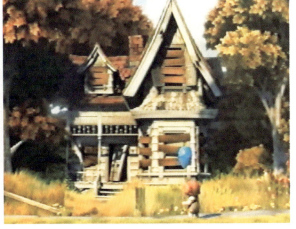
图3-63　《飞屋环游记》中灰调画面的运用

在《飞屋环游记》中，相同的木屋运用了色彩的高纯度画面和色彩低纯度画面来形成对比，灰调房屋的破旧、压抑与鲜调木屋的光鲜亮丽形成对比，更加突出了主人公婚后生活的幸福和快乐，为后来故事的发展埋下伏笔。

(3) 纯度强弱对比

在每个纯度基调画面中，依照画面中局部起调节作用的色彩与基调色彩的纯度差，又可把每一基调分为强调、中调、弱调几个不同类型。

① 纯度强对比　画面色彩纯度相差8个阶段以上为纯度的强对比。纯度强对比的特点是视觉冲击力大、个性强、比较容易吸引视线、层次丰富、对比明显可使纯色更加鲜艳活泼，灰色更加理性（图3-64～图3-73）。

图3-64　《幻想曲2000》灰度对比的运用（一）

图3-65　《幻想曲2000》灰度对比的运用（二）

图3-66　《幻想曲2000》灰度对比的运用（三）

图3-67　《幻想曲2000》灰度对比的运用（四）

通过动画《幻想曲2000》中的四张图片的对比变化，我们不难看出纯度的强对比画面的更容易吸引视线，更容易突出画面焦点。

图3-68　《超级肥皂》纯度强对比的运用　　图3-69　《鬼妈妈》纯度强对比的运用

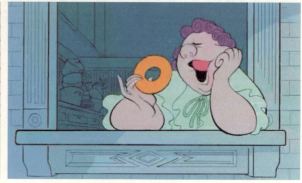

图3-70　《幻想曲2000》纯度强对比的运用（一）　　图3-71　《幻想曲2000》纯度强对比的运用（二）

图3-72　《新装的门铃》纯度强对比的运用　　图3-73　《幻想曲》纯度强对比的运用

② 纯度中对比：画面色彩纯度相差5个阶段以上、8个阶段以下为纯度的中对比。

纯度中对比的画面对比适中，视觉效果给人一种稳定、和谐、柔和、内敛的感受，但运用不到位的话容易使人觉得平庸、呆板（图3-74、图3-75）。

图3-74　《幻想曲2000》纯度中对比的运用　　图3-75　《草人》纯度中对比的运用

③ 纯度弱对比：画面色彩纯度相差4个阶段以下为纯度的弱对比。纯度弱对比的视觉特点是画面层次少，画面给人相对单一的感受（图3-76、图3-77）。

 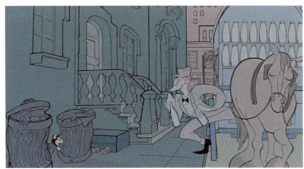

图3-76　《小熊猫学木匠》纯度弱对比的运用　　　　图3-77　《幻想曲2000》纯度弱对比的运用

在应用色彩中，绝对的纯度对比很少被用到，单一的纯度对比没有明度变化，画面很容易给人一种模糊不清、压抑的感觉。更多的情况是画面中以纯度为主，明度对比、色相对比同时存在，画面中形成了丰富多变的色调。以纯度对比为主的画面色调，更多给人以含蓄、柔和、耐人寻味的色彩感受。图3-78是一张纯度对比练习作业。

高强	低中	高中
中中	中强	中弱
最强	低强	高弱

图3-78　纯度对比练习作业

明度对比、色相对比、纯度对比是色彩对比形式中最为基础的色彩对比形式。在色彩运用实践中绝对单一的对比形式很少，更多的是色彩三元素的对比同时存在于画面，以其中的一个对比形式为主。

3.1.2 色彩的面积与位置对比

1) 色彩面积对比

色彩的面积大小改变，画面的主色调也会随之改变。一张画面，蓝颜色占65%以上，这张画就是蓝基调。在其他辅助颜色不变的情况下，把蓝颜色改为红颜色，那么这张画就变成了红基调。因此，一张画面或一个设计作品中，由色彩的面积而带来的对比也是十分重要的。

不同的两种色彩，双方面积在1∶1时，色彩对比效果最强，双方面积相差悬殊时，色彩对比较弱。

不同的色彩双方面积相同，色彩集中对比越明显，双方色彩对比就越强。如把集中面积打散后再进行对比，双方色彩对比就比较弱。

2) 色彩位置对比

色彩的位置不同，对比效果也大大不同，色彩位置对比研究的是如何在正确的位置上放置正确的色彩。

两个色彩之间被第三个色彩相隔离时，色彩对比最弱；两个对比色彩相接，色彩对比加强；两个对比色彩相互交差，色彩对比更强；一个色彩包围另外一个色彩，色彩对比最强（图3-79～图3-82）。

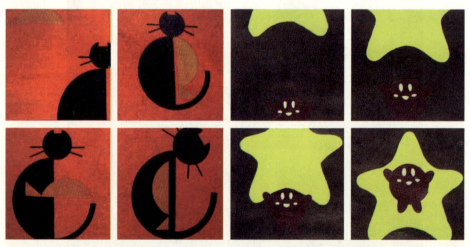

图3-79　色彩位置对比作品　　　图3-80　色彩位置对比练习

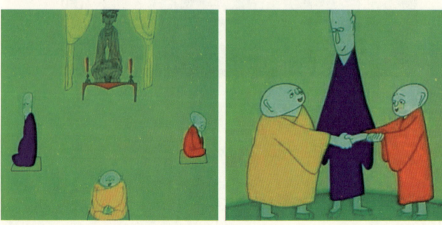

图3-81　《三个和尚》色彩位置对比运用（一）　图3-82　《三个和尚》色彩位置对比运用（二）

优秀国产动画《三个和尚》中，当三个和尚分开席地而坐时，色彩对比减弱，当三个和尚彼此握手言和时，三件僧服鲜艳的色彩对比加强，突出了愉悦、欢快的气氛。

同一个色彩在画面或设计中的位置不同，产生的效果也不尽相同。例如：蓝色色块在画面上方感觉轻，在下方则感觉变重；红色、紫色、黑色等色彩在画面上方容易显得压抑、沉闷，位于下方则表现为稳重、紧固；黄色在画面上方给人感觉活跃，在画面下方则显得有些轻浮。

色彩的对比在现实设计中的变化和效果更加复杂，经常是几种不同的对比交织在一起，从而产生一种综合的色彩对比。综合对比需要设计人员有较扎实的理论和色彩绘画功底，及较深厚的艺术修养，能够使画面更加丰富、生动、活泼，富有表现力，需要初学者多加练习和思考。

总之：

(1) 对比色彩是补色关系时，由于彼此对比作用的影响，补色双方的色彩都会更加饱满、艳丽，如我们经常说的"绿叶配红花"就是补色对比的效果，红与绿相对比，红花更加娇嫩红艳，绿叶更加鲜绿可人。

(2) 当多种色相同时进行对比时，邻接的色彩会将自己的补色残像推向对方，如红色与紫色搭配，眼睛时而会把红色感觉为带黄味的颜色，时而又把紫色视为带绿色的颜色。

(3) 高明度与低明度的色彩同时参与对比时，使明度高的色显得更高，明度低的色显得更低。

(4) 两色面积或纯度相差悬殊时，面积小的、纯度低的色彩将容易受到面积大、纯度高的色彩的影响，而面积大、纯度高的色彩除在邻接的边缘稍有影响外，其他基本不受影响。

(5) 当冷暖各异的色彩参加同时对比时，冷暖色的色彩情感和特性更加肯定和突出。

(6) 高纯度的色彩与低纯度的色彩同时参与对比时，高纯度色彩的色相更加明确，色彩显得更加艳丽，色彩特性也会更加明显，与此同时低纯度的也会显得更加灰和更加中性及理智。

(7) 当有彩色系与无彩色系的颜色进行同时对比时，有彩色系颜色不受影响，而无彩色系（黑、白、灰）的颜色则明显倾向有彩色系的补色残像，如在绿纸上写黑字，黑字变成了暗红色。红纸上写灰字，灰字变成了灰绿色。

经试验证明，用黑底衬托各纯色，明度最高的黄色与黑底对比最强，明视度最大，其次是橙、绿、红、蓝、紫。反之用白底衬托各纯色，紫色、蓝色与白底对比强烈，要比黄、橙、红、绿的明视度大。

3.2 连续对比

当我们先看到一种颜色，紧接着再看一种颜色，后者的色彩会受到前者的影响，这种色彩对比的方式我们称之为"连续对比"。

如果我们持续注视红色几分钟，把目光移开，望向白墙，就会发现在白墙上好像有一个与原来色彩形状相同而色彩变成红色的补色——绿色的虚影，这种现象我们称之为"连续对比"。"连续对比"从生理学的角度来讲，是当人眼观察某一色彩后，接着再观察第二种色彩时，后看的色彩会受到前者的影响。物体对视觉的刺激作用停止后，人的色觉感应并非立刻全部消失，其映像仍然暂时存留，这种现象称为"视觉残像"或"视觉后像"。视觉残像形成的原理是因为神经兴奋所留下的痕迹而引发的，是眼睛连续注视所致。这种色彩对比的方式，被称之为"连续对比"。

在连续对比中，如先看的色彩明度高，后看的色彩明度低，后者会显得明度更低；如先看的色彩明度低，后看的色彩明度高，则后者会显得明度更高。因长时间注视某一色彩，使视神经受到刺激产生疲劳，眼睛会通过生理的自动调节作用，产生所视色彩的互补色，以达到视觉平衡。把先看色彩的残像加到后看色彩上面，纯度高的色彩比纯度低的影响力强。如先看色彩与后看色彩恰好是互补时，则会增加后看色彩的纯度使之更鲜艳，其影响力以红和绿为最大。

第4章 色彩调和构成

色彩调和指两个或两个以上的色彩，有秩序、协调地组织在一起，并能使人产生愉悦、轻松、舒适、满足等情感的色彩搭配关系，叫做色彩调和。色彩调和与色彩对比是相辅相成的。没有色彩对比也就谈不上色彩调和。色彩调和是让有差异的色彩——也就是我们之前讲到的色彩对比，更加舒适、自然、满足人美的需求。因此，色彩对比和色彩调和是同时存在的。

4.1 同一调和

同一调和指当两个或多个色彩因差别过大而显得刺激不协调时,使画面中各色在色彩三要素(色相、明度、纯度)中某要素完全相同,而变化其他要素。

4.1.1 单性同一调和

(1) 同一明度调和(变化色相和纯度)

图4-1　在标志设计中同一明度调和的运用(一)　　图4-2　在标志设计中同一明度调和的运用(二)

(2) 同一纯度调和(变化明度和色相)

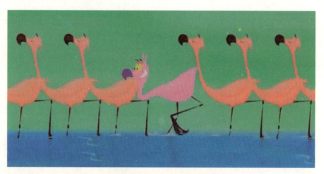

图4-3　《幻想曲2000》中同一纯度调和的运用

(3) 同一色相调和(变化明度和纯度)

 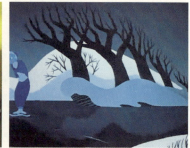

图4-4　在版式设计中同一色　　图4-5　在版式设计中同一色相调和的运用(二)　　图4-6　《旋律时光》中同一色相调
相调和的运用(一)　　　　　　　　　　　　　　　　　　　　　　　　　　　　　　　和的运用

在我们实际运用过程中,使用"同一色相调和"规律的相对较多,运用"同一明度"规律的比较少,因为一个画面如果明度差不明确,很容易给观众带来空间关系不明确、压抑、模糊等感觉。

4.1.2 双性同一调和

(1) 同色相、同明度调和（变化纯度）

图4-7 《花木兰》背景设计中同色相同明度调和的运用

(2) 同明度、同纯度调和（变化色相）

图4-8 标志设计中(图形)同明度、同纯度调和的运用

图4-9 《小熊猫学木匠》中同明度、同纯度调和的运用

(3) 同纯度、同色相调和（变化明度）

图4-10 版式中同纯度、同色相调和的运用

4.2 近似调和

近似调和与同一调和相比，色彩关系有了更多、更微妙的关系和变化。在调和过程中近似调和不要求某一色彩元素完全相同，而是选择色相元素较为近似的色彩进行组合，从而达到色彩协调的效果。

(1) 近似色相调和（主要变化明度和纯度）

(2) 近似明度调和（主要变化色相和纯度）

(3) 近似纯度调和（主要变化色相和明度）

(4) 近似色相、明度调和（主要变化纯度）

(5) 近似色相、纯度调和（主要变化明度）

(6) 近似纯度、明度调和（主要变化色相）

近似调和在色立体上容易完成，主要有以下特点：

近似调和的色彩在色立体上的位置都相距较近。相距越近，调和程度越高。

在色立体上明度中等、纯度较低，也就是色立体的中心位置最易组成近似调和的色彩关系。而色立体的外表面不太容易形成色彩的近似调和。

在色立体某一元素的层面中，相距较短（对比较弱）的色彩均能形成近似调和。

图4-11 《超级肥皂》中近似明度调和的运用

图4-12 《小熊猫学木匠》中近似色相调和的运用

图4-13 第七届"学院奖"作品中近似色相调和的运用

4.3 对比调和

对比调和是所有色彩调和中最强调色彩变化的调和，因此，对比调和的效果十分活跃、丰富。

4.3.1 主色调调和

主色调调和是指为了使画面更明显地表现其画面色调倾向（高调、低调、冷调、暖调、鲜调、灰调），而在画面所有色彩中同时加入某一色彩元素，使画面主色调有明确的色调倾向。这样，各色彩的对比因素就有所减弱，并有明显并一致的倾向性。

图4-14 《蚂蚁和大象》中主色调调和的运用

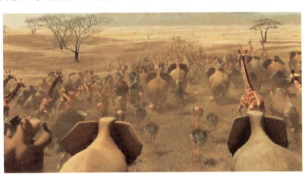
图4-15 《马达加斯加2》中主色调调和的运用

图4-16 《三个和尚》中主色调调和的运用

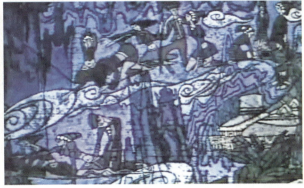
图4-17 《火童》中主色调调和的运用

图4-18 《学院奖》作品中主色调调和的运用

4.3.2 面积调和

在色彩面积对比中,我们知道色彩的面积以及位置同样会影响色彩之间的关系,对比强烈的色彩如:色块越大,对比就越强烈。因此在强对比的情况下,我们打散一方或双方色彩块的面积,使对比势力减弱,从而达到色彩的调和。这一方面使色彩既鲜明生动、简单明了,又谐调统一。

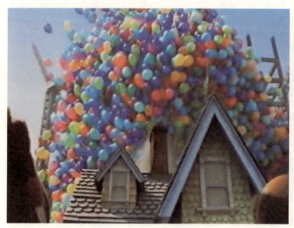

图4-19 《飞屋环游记》中面积调和的运用

图4-20 《除夕的故事》中面积调和的运用

图4-21 《鬼妈妈》中面积调和的运用

图4-22 《哪吒闹海》中面积调和的运用

图4-23 学生作业中面积调和的运用

4.3.3 间隔调和

间隔调和是把一些中性色彩放置于冲突色块之间,以达到减弱冲突、调和色彩的作用。

间隔亲缘色:亲缘色指在色相上矛盾双方彼此都有"亲缘"关系的中间色,如:橙色和绿色这两个色彩中都有黄色成分,那么黄色就是橙色和绿色的亲缘色。

间隔无彩色或金属色:通过对光谱的学习,我们知道黑、白、灰属于无彩色系,在两个对比强烈的色块之间加入黑、白、灰或金、银等色彩能够很大程度地缓冲矛盾色彩冲突,很多民间用色或儿童用色都用这种方法进行色彩调和。

4.4　色彩调和练习

4.4.1　定色变调

定色变调指几种不同的画面共同使用一套完全一样的色彩，通过变换每张画面的主色调来练习我们对色调的统一谐调的能力。

优秀作品赏析（图4-24～图4-27）：

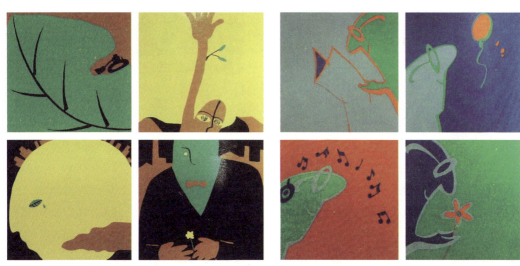

图4-24　优秀作品中定色变调的运用（一）　　　图4-25　优秀作品中定色变调的运用（二）

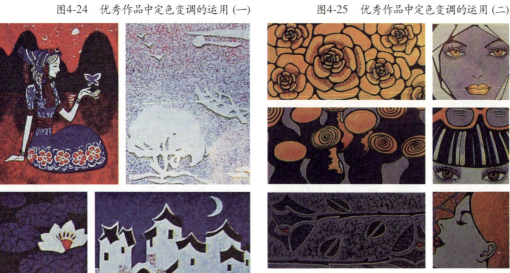

图4-27　优秀作品中定色变调的运用（四）

图4-26　优秀作品中定色变调的运用（三）

作业分析（图4-28～图4-36）：

图4-28　学生作业中定色变调的运用（一）

该作品画面色调统一，每张图分别有自己的色调倾向并且画面性格鲜明，故事情节巧妙，与色调感觉一致（图4-28）。

图4-29　学生作业中定色变调的运用（二）

作品中四画面分别表现人物的四种心情，在设计构想上有一定的想法，但在画面处理上色调倾向不够明确，建议在设计色彩时注意色彩面积比例来控制画面的色调表现（图4-29）。

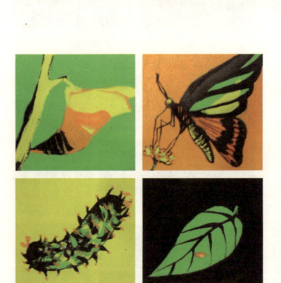

图4-30　学生作业中定色变调的运用（三）

四张图分别表现蝴蝶的四个阶段，每张图的色调明确，画面绘制精美细致（图4-30）。

图4-31　学生作业中定色变调的运用（四）

四张画面色调不明确，那么定色变调的练习目的没达到，建议该学生在做作业或设计以前要明确设计意图和目的，养成良性的设计习惯（图4-31）。

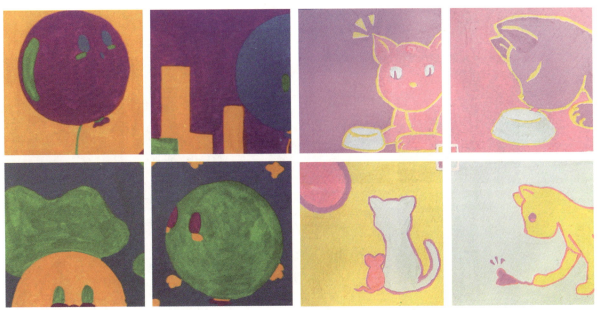

图4-32 学生作业中定色变调的运用（五）　　　　图4-33 学生作业中定色变调的运用（六）

图4-33中画面故事情节波折有趣，但由于固定选用的四个颜色本身的色彩倾向不明确，导致四张画面也没有明确画面色调，最后导致"定色变调"练习作业更像四格漫画了（图4-33）。

图4-34 学生作业中定色变调的运用（七）

作品中的四个画面共同表达了环保主题，画面色调却因类似的构图，色彩分配不够明确，建议通过不同的构图来分配色彩面积（图4-34）。

图4-35 学生作业中定色变调的运用（八）　　图4-36 学生作业中定色变调的运用（九）

作业中四画面色彩运用装饰性强，画面构图丰富，四张画面色调倾向部分明确，建议在设计或绘画时多注意色调关系，把色调概念深入到设计或绘画意识中（图4-36）。

4.4.2 定形变调

定形变调指若干完全相同的画面通过改变画面所有色彩而使画面具有明显的色调倾向。通过这种练习来锻炼我们色调变化及调和的能力。以下作品画面完全一样，色彩根据设计而改变色调（图4-37、图4-38）。

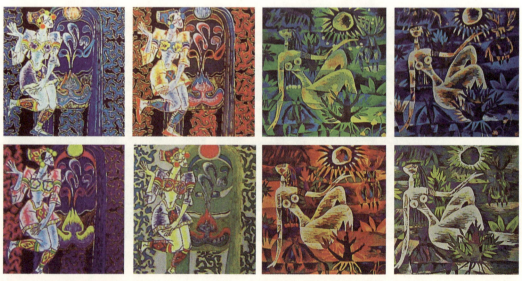

图4-37 定形变调练习作品（一）　　图4-38 定形变调练习作品（二）

作业赏析（图4-39～图4-55）：

四张画面构图类似，改变了画面部分用色，但画面却没有明显色调区别（图4-39）。

画面色调变化明显，但通过画面局部用色可以看出该学生对色彩调性的理解仍不太深入（图4-40）。

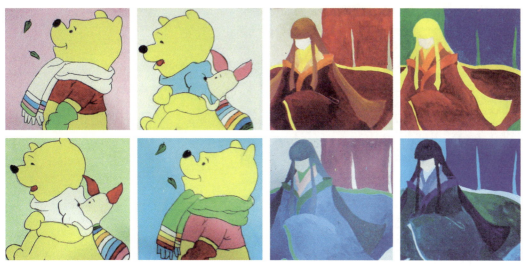

图4-39　学生作业中定形变调的运用（一）　　　　图4-40　学生作业中定形变调的运用（二）

画面色调表现准确、绘制细腻，色彩搭配有比较明显的个人的风格倾向（图4-41）。

该作品绘制认真，但作者对色彩配置掌握得不够深入，因此造成画面色调不够舒适。通过该作品，我们要明白在一张有明显色调倾向的画面中，并不是要拒绝所有对比色调。例如：在低调画面中不等于不能加入少量的高调色块，否则就会形成低短调画面，给人一种压抑、模糊等视觉和心理压力；在暖调画面中，通常我们会加入少量冷调色彩以达到视觉的平衡，否则就会出现画面"火"或"焦"的现象（图4-42）。

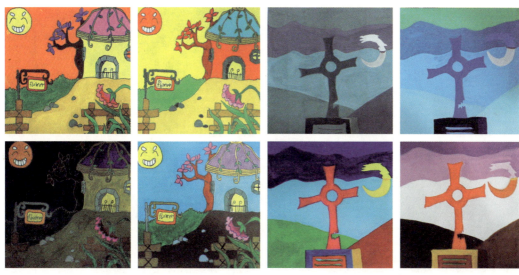

图4-41　学生作业中定形变调的运用（三）　　　　图4-42　学生作业中定形变调的运用（四）

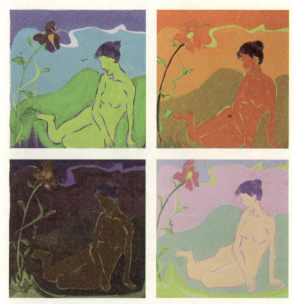

画面色调明确，绘画认真细致（图4-43）。

图4-43　学生作业中定形变调的运用（五）

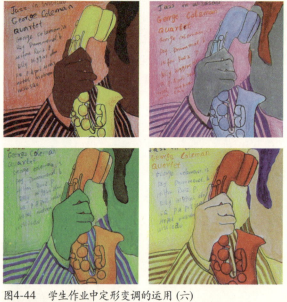

画面构思巧妙，运用平面构成中的重像原理设计了萨卡斯与电话听筒的画面，色彩倾向明确（图4-44）。

图4-44　学生作业中定形变调的运用（六）

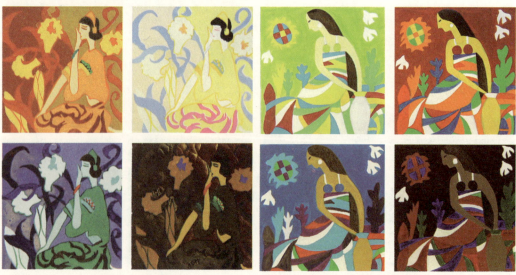

图4-45　学生作业中定形变调的运用（七）　　图4-46　学生作业中定形变调的运用（八）

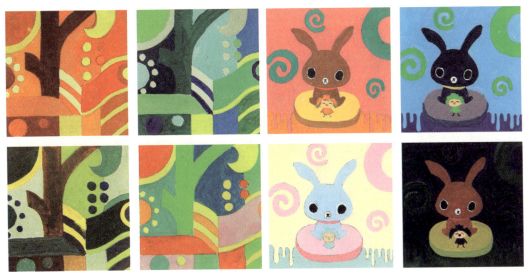

图4-47 学生作业中定形变调的运用（九）　　图4-48 学生作业中定形变调的运用（十）

以上三张作品画面构图均衡、和谐，色调表现明确，把握到位，画面绘制美观大方（图4-45～图4-47）。

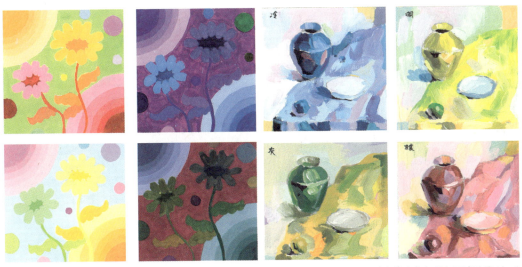

图4-49 学生作业中定形变调的运用（十一）　　图4-50 学生作业中定形变调的运用（十二）

该作品在色彩调配方面比较欠缺，导致画面色彩偏"粉"、偏"脏"（图4-51）。

图4-51 学生作业中定形变调的运用（十三）

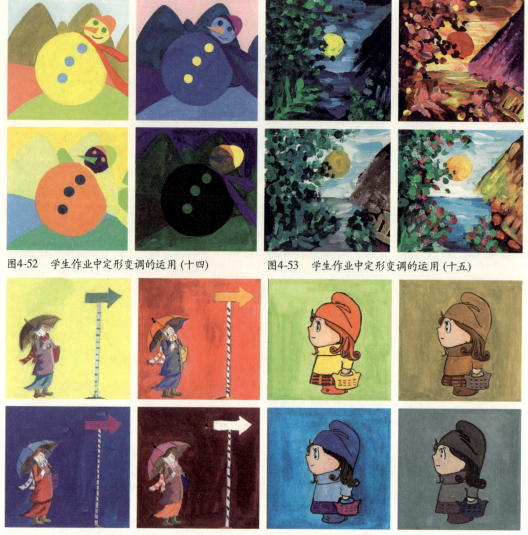

图4-52　学生作业中定形变调的运用（十四）　　图4-53　学生作业中定形变调的运用（十五）

图4-54　学生作业中定形变调的运用（十六）　　图4-55　学生作业中定形变调的运用（十七）

　　通过以上三幅作品（图4-53～图4-55）可以看出该作者对画面色调的认识不足，建议继续深入学习不同的色调调和理论，并认真分析、学习实际设计案例。

　　色彩调和对于色彩运用而言是一个复杂的命题。无论是在美术设计工作中还是我们的生活中，色彩调和都会无时无刻地出现，为了更好地表现我们的设计，并使它具有各自的特点和意义，我们必须在处理色彩的时候注意色彩对比与调和的程度以及微妙的关系，并灵活地选择和分析不同的色彩对比及调和方法，使我们的设计既有自己独特的艺术特点，又统一和谐，符合人们对美的要求。

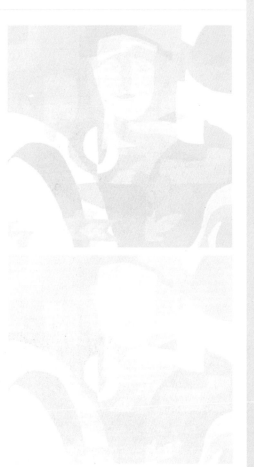

第 5 章 色彩的透叠构成

很多人小时候喜欢收集糖果的包装纸，当两张半透明的彩色糖纸相互叠加时，就产生第三种色彩，这种色彩的叠加所产生其他色彩的构成形式叫做色彩透叠。色彩透叠分为加色法透叠、减色法透叠和无规律透叠三种。设计人员利用这种色彩构成形式，使画面的色彩层次增加，整个画面形成一种色彩统一又局部充满微妙变化的色彩关系——画面图形比较简单的情况下，运用透叠的色彩形式，利用色彩去分割并丰富画面，达到创意的表现。

5.1　加色法透叠

画面透叠利用光色混合的调色规律而产生第三种色彩的透叠关系叫做加色法透叠。加色法混合后色彩明亮，画面关系活跃、亮丽。

5.2　减色法透叠

画面透叠利用色彩颜料混合的调色规律而产生第三种色彩的透叠关系叫做减色法透叠。减色法透叠画面亮丽、醇厚，色彩层次丰富（图5-1～图5-4）。

图5-1　减色法透叠的运用（一）

图5-2　减色法透叠的运用（二）

图5-3　减色法透叠的运用（三）

图5-4　减色法透叠的运用（四）

5.3　无规则透叠

画面中两个色彩相透叠而产生第三个色彩，第三个色彩的产生在色彩混合中没有依照任何色彩混合规律，是凭借设计者的艺术审美和经验而填充的。无规则透叠中色

彩变化更加丰富、多变，受到很多设计者的喜爱。但无规则的透叠需设计者在配色方面有一定的审美基础，否则画面色彩关系容易变得杂乱（图5-5～图5-20）。

图5-5 《爱丽丝漫游记》中无规则透叠的运用

图5-6 《幻想曲》中无规则透叠的运用

图5-7 《火童》中无规则透叠的运用（一）

图5-8 《火童》中无规则透叠的运用（二）

图5-9 《火童》中无规则透叠的运用（三）

图5-10 《火童》中无规则透叠的运用（四）

图5-11 《火童》中无规则透叠的运用（五）

图5-12 《人参果》中无规则透叠的运用

优秀作业赏析（图5-13～图5-20）：

图5-13　无规则透叠的运用（一）

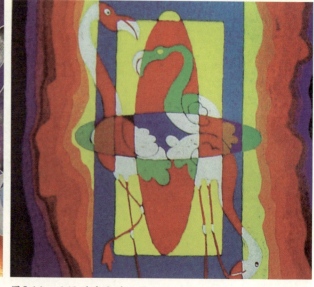

图5-14　无规则透叠的运用（二）

图5-15　无规则透叠的运用（三）

图5-16　无规则透叠的运用（四）

图5-17　无规则透叠的运用（五）

图5-18　无规则透叠的运用（六）

图5-19　无规则透叠的运用（七）

图5-20　无规则透叠的运用（八）

第6章 推移构成

推移构成就是利用色彩关系的逐步变化，形成空间、形态、色彩等变化。推移构成的形式感极强，使画面在丰富的色彩变化中充满了一种色彩秩序的理性美感。在很多动画片或其他的艺术设计形式中经常运用推移来增加背景的空间层次，因此，我们可以发现一些构成形式在一个设计中不是被通体运用的，而是要运用得恰到好处。

6.1 明度推移构成

明度推移构成就是把一个或多个色彩以明度逐步变化的形式来组织画面色彩关系的色构形式。明度推移构成的画面一般空间感较强、层次明确、色彩关系清晰。

6.1.1 单色明度推移

单色明度推移在空间感强的基础上还加强了画面情绪的表现，一般情况下单色明度推移的画面在情感表现方面比较明确。另外，单色明度推移在绘制过程中要注意明度关系的对比，否则画面容易含混不清，给人模糊呆板的感觉（图6-1～图6-12）。

图6-1 《从容的快板》中单色明度推移的运用（一）

图6-2 《从容的快板》中单色明度推移的运用（二）

图6-3 《大闹天宫》中祥云单色明度推移的运用

图6-4 《老狼请客》中单色明度推移的运用（一）

图6-5 《老狼请客》中单色明度推移的运用（二）

图6-6 《蚂蚁和大象》中背景单色明度推移的运用

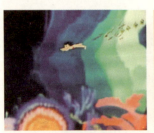
图6-7 《哪吒闹海》中单色明度推移的运用

图6-8 《人参果》中单色明度推移的运用

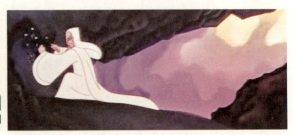
图6-9 《天书奇谭》中单色明度推移的运用

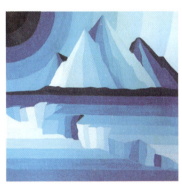
图6-10 学生作业中单色明度推移的运用（一）

图6-11 学生作业中单色明度推移的运用（二）

图6-12 学生作业中单色明度推移的运用（三）

6.1.2 多色明度推移

多色明度推移相对单色明度推移，画面变得鲜明活泼，构体层次、轮廓也更加容易把握。但多色明度推移的设计和绘制要注意画面色彩块面的位置、大小，以免画面色彩关系混乱（图6-13～图6-16）。

图6-13 《哪吒闹海》中多色明度推移的运用

图6-14 学生作业中多色明度推移的运用（一）

图6-15 学生作业中多色明度推移的运用（二）

图6-16 学生作业中多色明度推移的运用（三）

6.2　色相推移构成

色相推移构成是利用色相环的位置关系而组织画面色彩变化的构成形式。通过色相推移的练习可使我们更加了解色相对比的效果和运用。

色相推移构成具有以下几点特征：

画面色彩鲜艳，给观众带来活泼、愉悦的感觉。

由于在色相环中的角度越小，明度差越小，因此做色相推移的练习时，要注意色相的对比关系。画面中色相环角度应大于60°。否则画面容易出现模糊呆板的感觉。

画面中色相环角度最好不要大于270°。画面色彩过多，会有绚丽、耀眼等效果，但设计不当也会有烦躁不安、刺眼等反效果。

图6-17　《幻想曲》中色相推移构成中的运用　　图6-18　《哪吒闹海》中色相推移构成中的运用（一）

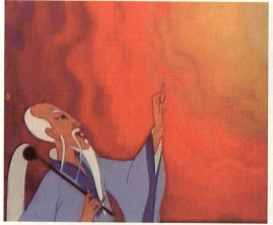

图6-19　《哪吒闹海》中色相推移构成中的运用（二）　图6-20　学生作业中色相推移构成的运用

6.3　纯度推移构成

纯度推移是高纯度色彩块向低纯度色彩块逐渐演变，或低纯度色彩块逐渐演变的一种色彩构成形式。纯度推移构成主要是以培养学生色彩纯度变化为目的。在纯度推移作品中，色彩的纯度逐渐改变，但色彩的明度和色相没有改变。因此，纯度推移经常给观众一种画面空间层次不明显、整个画面发闷的色彩感觉。纯度

推移的绘制方法是先根据画面需要选出高纯度的色彩，再根据所选色彩的固有明度，调出同样明度的纯灰色，例如所选高纯度色彩为大红色，大红色的明度值大概为5，因此，把白色与黑色相调合，调出明度为5的灰色。在画面中按照一定的画面秩序，将高纯度色与纯灰色逐渐排列绘制（图6-21～图6-24）。

图6-21　优秀纯度推移构成作品（一）

图6-22　优秀纯度推移构成作品（二）

图6-23　优秀纯度推移构成作品（三）

图6-24　优秀纯度推移构成作品（四）

6.4　补色推移

补色推移是选择一对或两对补色在画面中进行推移的色彩构成形式。在推移的过程中，一对补色的一方逐渐混入补色的另一方，形成不同程度的灰色，补色的添加由少至多，逐步完成了两色之间的转换，当补色混合成一比一时，形成了灰色。因此，补色推移在画面色彩中形成了"纯色—灰色—纯色"的色彩秩序（图6-25、图6-26）。

图6-25　学生作业中补色推移的运用（一）　　图6-26　学生作业中补色推移的运用（二）

6.5　综合推移

综合推移是将两种以上的推移同时运用在一个画面中。画面产生更加丰富的色彩和空间层次，更好地表述设计者的设计意图。但在综合推移中，要注意画面推移运用的主次关系，否则会给观众画面杂乱、主题不突出的感觉（图6-27～图6-30）。

图6-27　学生作业中综合推移的运用（一）　　图6-28　学生作业中综合推移的运用（二）

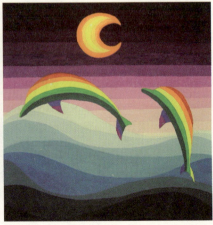

图6-29　学生作业中综合推移的运用（三）　　图6-30　学生作业中综合推移的运用（四）

6.5.1 优秀作品赏析（图6-31～图6-46）

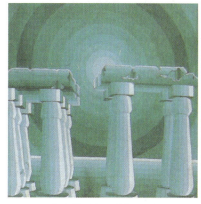

图6-31 优秀作品中明度推移的运用（一）

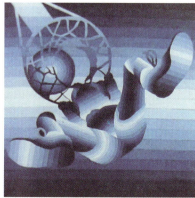

图6-32 优秀作品中明度推移的运用（二）

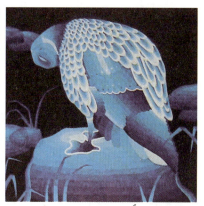

图6-33 优秀作品中明度推移的运用（三）

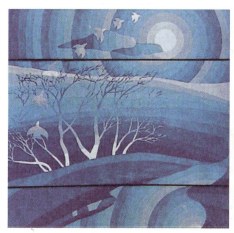

图6-34 优秀作品中明度推移的运用（四）

图6-35 优秀作品中明度推移的运用（五）

图6-36 优秀作品中明度推移的运用（六）

图6-37 优秀作品中明度推移的运用（七）

图6-38 优秀作品中明度推移的运用（八）

图6-39 优秀作品中明度推移的运用(九)

图6-40 优秀作品中明度推移的运用(十)

图6-41 优秀作品中明度推移的运用(十一)

图6-42 优秀作品中色相推移的运用

图6-43 优秀作品中综合推移的运用(一)

图6-44 优秀作品中综合推移的运用(二)

图6-45 优秀作品中综合推移的运用(三)

图6-46 优秀作品中综合推移的运用(四)

6.5.2 作业分析（图6-47～图6-62）

图6-47　学生作业中综合推移的运用（一）

图6-48　学生作业中综合推移的运用（二）

图6-49　学生作业中综合推移的运用（三）

　　该作业在画面中运用了大量的色彩，色相对比关系略显混乱，使得画面主体——骑飞马的少女不够突出明确（图6-47）。

　　该作品构图新颖，整个画面充满童话气氛，有效地利用推移的视觉特点来营造画面空间关系（图6-48）。

　　画面色彩亮丽，主体突出，但由于画面中色彩推移的数量太少，使得推移的视觉特点没有更好的发挥出来，画面略显简单（图6-49）。

图6-50　学生作业中综合推移的运用（四）

图6-51　学生作业中综合推移的运用（五）

通过两张综合推移作业形成对比，我们发现图6-50作品的背景用色纯度较高、色相对比较大，更多地吸引观众把目光投向背景而非画面主体，建议在以后的设计当中注意作品的主次关系（图6-50、图6-51）。

该作品虽然运用了推移的方法，但由于推移色阶过小，使得画面空间关系偏平，没有很好地达到推移的视觉效果（图6-52）。

图6-52　学生作业中综合推移的运用（六）

图6-53　学生作业中综合推移的运用（七）

图6-54　学生作业中综合推移的运用（八）

图6-55 学生作业中综合推移的运用（九）

图6-56 学生作业中综合推移的运用（十）

该作者构思巧妙，作业生动有趣，画面充满动感和空间关系（图6-55）。

该作品很好地利用了推移形式空间突出、光感强的特点来营造了一种朦胧的神秘感（图6-56）。

图6-57 学生作业中综合推移的运用（十一）

图6-58 学生作业中综合推移的运用（十二）

该作品利用推移形式很好地塑造出了草莓的空间体量，桌面也有光源投射的感觉，从而营造出桌面的延伸感觉，但是，这盘草莓在设计绘制出之后并没有给观众一种想吃的欲望，原因在于塑造草莓形体是用明度推移，明度和纯度都降低的红色同时也降低了草莓在视觉上的鲜美感，让人觉得草莓似乎快坏了。建议塑造草莓时注意色彩的明度和纯度（图6-58）。

图6-59 学生作业中综合推移的运用(十三)

图6-60 学生作业中综合推移的运用(十四)

图6-61 学生作业中综合推移的运用(十五)

图6-62 学生作业中综合推移的运用(十六)

以上两幅作品画面绘制细腻，虽然在题材选用上风格迥异，但画面都很好地维持了设计上的完整性（图6-61、图6-62）。

第 7 章 色彩心理学

色彩在我们的生活中无处不在。随着人类个体从婴儿期不断地成长，人们开始对周边事物不断了解，并逐步有了自己的认识和喜好。色彩也是其中之一。人们因生理特点、生活环境、社会文化因素等，对色彩有了不同的感受和喜好。作为设计者，我们必须掌握色彩对人们心理的不同影响。只有这样，我们才能准确地传达我们的设计意图，并运用色彩加强设计给观众的心理暗示。

7.1 色彩知觉

人们对色彩进行感知时，经常会出现与客观事物产生偏差的情形，我们把这一现象称之为色彩错视。色彩的错视会带给人们对色彩物理性的偏差感觉。设计师恰恰是利用这种错视带给设计以生命，使设计更加人性化。

7.1.1 色彩的前进与后退感

色彩本身并不具有前进性或后退性。但在人们感知过程中，色彩的物理特性给人的视觉带来了错视。在色彩中，红、黄、橙等颜色的波长较长，会给人带来前进感，蓝、绿、紫等颜色的波长较短，会使人有后退的感觉；在色彩关系中，色彩纯度高、色彩明度高的色彩使人觉得向前，色彩纯度低，色彩明度低的关系给人后退的感觉；同样，在色彩对比关系中，色彩对比强的色彩组合比较容易给人前进感，色彩对比弱的色彩组合有后退的感觉；在色彩设计中，前进的色彩关系一般更加醒目，后退的色彩关系一般不容易突出。因此，设计师就利用这些色彩特点，在情感方面能很好地表现设计作品中想要传达的喜悦、兴奋、低落等情绪；在画面形式中能很好地起到突出主体物、弱化背景等需求（图7-1、图7-2）。

图7-1 《幻想曲》在色彩知觉上的运用

图7-2 第七届"学院奖"优秀作品在色彩知觉上的运用

7.1.2 色彩的膨胀感和收缩感

与色彩的前进感与后退感一样，色彩的膨胀感和收缩感也与色彩的波长有着密切的关系。波长较长的暖色光以及明度较高的色光更容易被视网膜捕捉成像并产生扩散性、膨胀感；与之相反，波长较短的冷色光以及低明度色光给人收缩的感觉。因此，设计师要根据色彩和所设计物体外形的情况来做适当的调整。例如奥运五环，设计人员要使每个圆环给观众同样粗细的感觉，就必须根据每个圆环的色彩来适当更改圆环的宽度，最终在视觉上达到同等粗细的感觉。在很多设计中，设计者还利用色彩的膨胀和收缩性来设计作品。例如在动画片中较胖的角色，一般情况下都穿着光鲜亮丽、明度较高的服装。这样能显得他们的身形更加饱满，相反动画人物形象设计中那些性

格封闭，不好接触，干干瘦瘦的人物形象一般运用有收缩感的色彩来绘制。这样会使人加深这个人物的干和瘦的特点，产生心理上的距离感（图7-3～图7-6）。

在动画片《狮子王》里，两只狮子分别代表着正义和邪恶：刀巴气度非凡，拥有力量、威信和爱心，木法沙阴险毒辣。因此，两个形象分别运用黄色相的纯色调和灰色调来表现，从侧面表现出个性的区别。

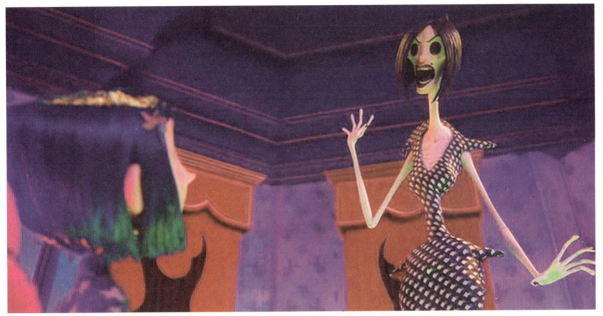

图7-3　《鬼妈妈》在色彩知觉上的运用：蜘蛛怪物的形象设计

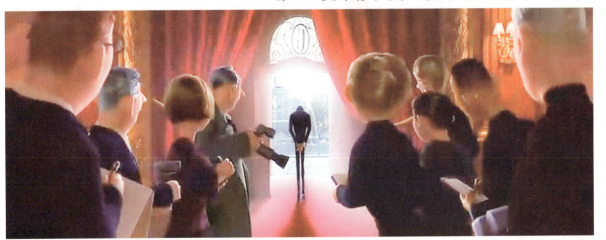

图7-4　《料理鼠王》在色彩知觉上的运用：给人感觉严厉、不好接近的美食家

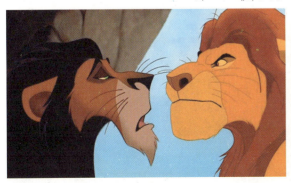
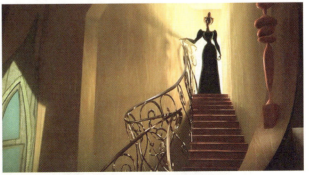

图7-5　《狮子王》在色彩知觉上的运用　　图7-6　《邪恶新世界》在色彩知觉上的运用：邪恶的后母出场形象

7.1.3 色彩的同化作用

当面积大的色彩中出现面积较小的色彩时，面积较小的色彩就会出现偏色，色彩偏向于面积大的色彩。我们称这种色彩错视现象为色彩同化。色彩同化有时可使画面趋向同一色彩体系，令画面更加协调。因此，在画面色彩对比过强时，设计师会利用色彩的同化作用，将某个或某几个色彩打散、打碎，放置于一个大的色彩中，使小的色彩产生同化效果，进而使画面色彩同一；但有时设计师要强调画面的色彩对比效果，那么就要避免色彩的同化，把小的色彩面积变大、拉开或用黑、白、灰、金、银等色彩隔离两个色块，适当在大色块中加入一些大色块的补色等方法都可适当减弱色彩的同化效果（图7-7）。

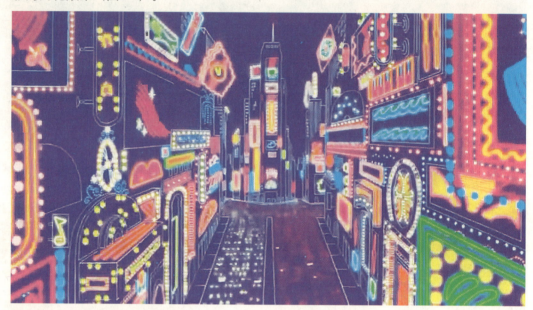

图7-7 《幻想曲2000》在色彩知觉上的运用

7.1.4 色彩的易见度

色彩在画面关系中容易被辨识的程度被叫做色彩的易见度。作为一名设计师必须掌握色彩的易见度。只要掌握了色彩的易见度才能更好地把握设计画面的视觉层次和视觉重心，才能更好地营造设计画面的空间关系并表达设计主题。一般情况如下：

第一，波长较长的暖色比波长较短的冷色易见度高（图7-8）。

第二，明度高的色彩比明度低的色彩的易见度高（图7-9）。

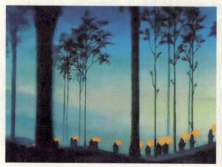

图7-8 《幻想曲》在色彩知觉上的运用　　图7-9 《疯狂农场》在色彩知觉上的运用

第三,纯度高的色彩比纯度低的色彩的易见度高(图7-10、图7-11)。

图7-10　《幻想曲2000》在色彩知觉上的运用　　　图7-11　《路灯》在色彩知觉上的运用

第四,面积大的色彩比面积小的色彩的易见度高(图7-12)。

图7-12　《呼啦啦漂流记》在色彩知觉上的运用

第五,对比关系大的色彩要比对比关系弱的色彩的易见度高(图7-13)。

另外我们认为,通常情况下黑底上的白色比白底上的黑色易见度高,这与色彩的膨胀与收缩感有关。

图7-13　《大闹天宫》在色彩知觉上的运用

7.1.5 色彩的软硬感

不同色彩也会给观众不同的触觉感受。一般而言，明度高的色彩感觉上相对软一些，明度低的色彩感觉较硬。但白色或青白色由于容易使人联想到玻璃，并且亮白色彩视觉的刺激性较强，容易略具硬感。在纯度方面，高纯度和较低纯度色彩感觉上较硬，而中纯度的色彩感觉较软。在纯色中，白色加得越多越感觉越软，黑色加得越多色彩感觉越硬。

7.1.6 色彩的轻重感

色彩的轻重感主要由色彩的明度决定，明度越高，色彩感觉越轻，明度越低，色彩感觉越重。暖色一般明度高，色彩感觉轻，冷色一般明度低，色彩感觉较重。另外，色彩的轻重还与画面质感和肌理有关，色彩的轻重对画面构成起着重要的作用。

7.1.7 色彩的华丽与朴素感

色彩因色相、明度、纯度的不同还会带给人华丽或朴素感。在很多设计中，设计师利用色彩的华丽或朴素感而营造出不同的设计感觉。在色相上，波长较长的色彩感觉比较华丽，波长较短的色彩感觉比较朴素；在明度上，色彩明度高的色彩略显华丽，反之，色彩明度低的色彩略显朴素；在纯度上，纯度高的色彩感觉华丽，纯度低的色彩感觉朴素；色彩对比强烈的组合给人华丽的感觉，色彩对比比较弱的组合给人稳重和朴素的感觉。但是，对色彩的华丽或朴素感在不同的民族、地区和历史时期都不太相同。例如在古罗马帝国时期的欧洲，由于紫色很难提取，因此紫色是贵族和帝王的色彩（图7-14）。

图7-14 《哪吒闹海》在色彩知觉上的运用

7.2 色彩联想

由于色彩的物理特性，以及人们在自然环境、社会环境下对事物色彩的认识，使得不同色彩对人们有了不同的心理暗示，看到某些色彩便会有某些特定的联想和感觉，那么这些色彩联想又是如何产生的呢？我们需要具体从每种色彩的波长特征以及一些生活中的具体事物的色彩和特征来逐一总结归纳。

7.2.1 红色

1) 红色

可见光谱中红色光波最长，处于可见长波的极限附近，它容易引起注意、兴奋、激动、紧张。眼睛不适应红色光的刺激，因此红色光容易引起视觉疲劳，严重的时候还会形成难以忍受的精神折磨。在具体事物中，红色可使我们想到烈火、鲜血，红色的辣椒等。具体分析一下这些自然界中的事物：火是人类不可缺少的，没有了火，人类无法正常饮食和取暖，一些工业生产也无法正常运转。人们看到冉冉跃动的火苗，会有一种兴奋、愉悦、蒸蒸日上的感觉，因此，也有了"红火"等表达活跃向上的词汇，因此人们看到红色会有愉悦、热情的感觉。但是"纵火成灾"、"火山爆发"等与大火相关联的词汇会使人们联想到灾难性的场面，同时会联系到"爆炸"、"死亡"等。另外一个红色的事物——血，也会使我们联想到"血流成河"等场面，这些与"红色"相关联的场景使红色具有"恐怖"、"警觉"、"灾难"等含义，因此一些警示性的标志中会运用红色。红色的辣椒会使人联想到"刺激"、"香辣"等感受。总之，红色代表一种强烈的情感，设计人员在运用红色时一定要明确地分析设计事物，慎重使用（图7-15～图7-17）。

图7-15 《狮子王》在红色色彩联想上的运用：血腥

图7-16 《机器人总动员》在红色色彩联想上的运用：警告

图7-17 《鲨鱼黑帮》在红色色彩联想上的运用：妩媚和奔放

2) 粉红色

粉红色是红色色相的基本上明度提高、纯度减低的色彩。粉红色的色彩刺激性与红色相比也小得多。说到粉红色，许多人会联想到水蜜桃。因此，人们同时会联想到味觉的"甜"，这种甜又使人联想到小女孩单纯、可爱的甜美，因此，粉红色成为少女的一种代表色。例如，"Hello Kitty"品牌的主要消费群体是城市年轻女孩，"Hello Kitty"的大部分商品配色也是粉红色系的，甚至一说到粉红色就会有人想到"Hello Kitty"品牌。在色彩心理感觉上，粉红色的明度越高，给人的感觉就越年轻、单纯甚至幼稚，随着粉红色中红色的成份增多，给人的成熟感就越高（图7-18～图7-20）。

图7-18 粉色色彩联想练习：表现了女孩的单纯可爱

图7-19 版式设计中粉色色彩联想的运用：成熟女性气质

图7-20 《旋律时光》在粉色色彩联想上的运用：甜蜜的爱情

7.2.2 橙色

橙色又称桔黄或桔色。橙色在空气中的穿透力仅次于红色，而色感较红色更暖，橙色是色彩中感受最暖的颜色。因此，历史上许多权贵和宗教都用橙色装点自己。橙色很容易使人联想到橙子，因此，味觉联想——甜中带酸的感觉成为橙色的主要色彩联想之一，同时也给人一种引起食欲的感觉。另外，自然界中的霞光、成熟的玉米、橙色的鲜花、果实等因其具有明亮、华丽、辉煌、健康、欢乐的感觉，现代设计中经常用橙色代表活力、健康、时尚等因素（图7-21～图7-25）。

图7-21 橙子、橙汁

图7-22 《幻想曲》在橙色色彩联想上的运用：热感觉

图7-23 《幻想曲》在橙色色彩联想上的运用：热烈与威严

图7-24 《马达加斯加2》在橙色色彩联想上的运用：热感觉

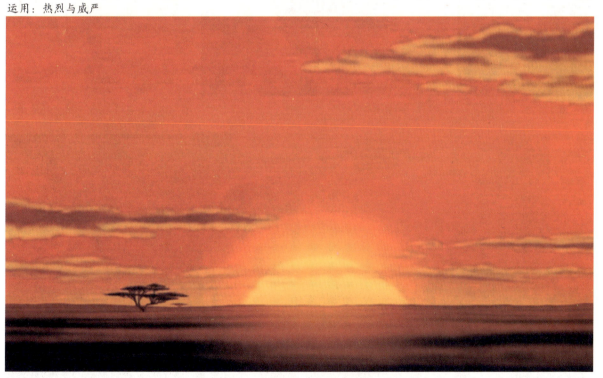
图7-25 《狮子王》在橙色色彩联想上的运用：积极向上、希望

第 7 章　色彩心理学

7.2.3 黄色

黄色光的光感最强,明度最高,给人以光明、辉煌的印象,也很容易使人联想到财富的象征——黄金,因此历史上,帝王与宗教传统中均以黄色作为代表色及主要装饰色彩,其家具、服饰、宫殿以及庙宇的色彩,都相应地加强了黄色,给人以崇高、华贵、威严、神密的感觉。在自然界中,迎春花、雏菊以及油菜花,都呈现出娇美的黄色,这种淡黄色使人有一种娇嫩又不失健康、向上的心理感受。秋收的五谷所呈现的浓重的黄色给人一种热烈、欢喜又不失稳重的色彩感受。说到黄色,人们还会想起一种水果——柠檬,并且有种黄色就是以柠檬来命名的,也就是"柠檬黄",这种黄色给人最主要的就是味觉联想——酸。黄色还容易使我们联想到其他事物,如香蕉、奶酪、蛋糕等香甜气息十足的食品,因此,乳黄色经常被运用到饮食业,尤其是与甜点相关的设计中。但黄色也会让人想到秋天的落叶、枯死的植物、干涸的土地,因此黄色也有枯竭、病态、衰落的感觉(图7-26~图7-32)。

图7-26 菊花　　　　图7-27 向日葵　　　　图7-28 黄色在香水营销中的运用:表达产品的品位和档次

图7-29 《机器人总动员》在黄色色彩联想上的运用:环境的荒废

图7-30 《马达加斯加2》在黄色色彩联想上的运用

图7-31 《狮子王》在黄色色彩联想上的运用

图7-32 《旋律时光》在黄色色彩联想上的运用：风沙——单薄

7.2.4 绿色

绿色光在可见光谱中波长居中，因此人的视觉对绿色光波长的微差分辨能力最强，也最能适应绿色光的刺激，所以绿色被视为最利于眼睛健康的色彩。一说到绿色，人们不约而同地都会想到植物，人们称绿色为生命之色，并把它作为农业、林业、畜牧业的象征色。嫩绿色使人想到春天的幼芽，进而联想到刚出生的婴儿，给人一种稚嫩、希望和生长的感觉；翠绿、大绿使人想到夏天浓密的植物，给人健壮、成熟、生命力强的感觉；褐绿色、土绿色让人联想到秋天临近枯萎的植物，给人一种生命接近终点的壮烈和哀伤。绿色在味觉联想上容易使人想到未成熟的果实和草药，有酸和苦、涩的感觉，绿色的光还会给人阴森恐怖的感觉（图7-33～图7-36）。

图7-33　绿色植物（一）：旺盛的生命力　　图7-34　绿色植物（二）：不同阶段的生命象征

图7-35　《机器人总动员》在绿色色彩联想上的运用：希望

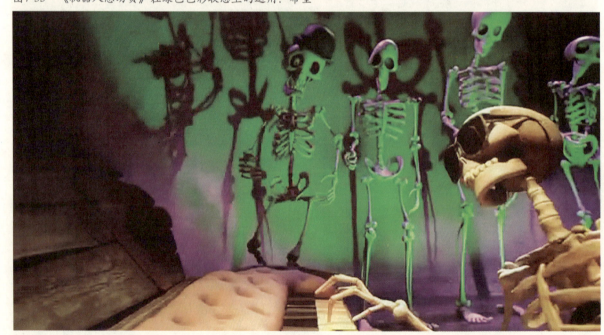

图7-36　《僵尸新娘》在绿色色彩联想上的运用：阴森可怕

7.2.5 蓝色

蓝色光的波长较短,在视觉和心理上都有一种紧缩感,它会给人一种空虚、犹豫、孤独的感觉。蓝色会令我们联想到大自然中的大海和天空,无论是大海还是天空对于我们而言都是一块神秘的领域,因此古时候深海和天空都是充满了神奇力量的地方。即使在现代科技发展的今天,大海的深处和浩瀚宇宙仍是我们未知的领域,更是人类科学探索的领域。因此蓝色就成为现代科学的象征色,还代表了神秘、沉思、智慧、冷静和征服自然的力量。同时,天空和海边又给人浪漫的感觉。由于水和冰对光的反射而呈现出淡淡的蓝色,蓝色同时成为寒冷的代表色(图7-37～图7-41)。

《蓝色生死恋》的片名与海报一样,共同用蓝色作为主体色,表达了故事中爱情的浪漫与最终恋人分离的伤感。

图7-38 《冰河世纪2》在蓝色色彩联想上的运用:寒冷

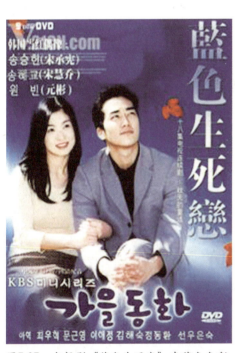

图7-37 电视剧《蓝色生死恋》在蓝色色彩联想上的运用

图7-39 《僵尸新娘》在蓝色色彩联想上的运用:阴森

图7-41 平面设计中蓝色色彩联想的运用:科技

图7-40 《快乐的大脚》在蓝色色彩联想上的运用:星空

7.2.6 紫色

紫色在色彩中波长最短、明度最低，给人很强的后退和紧缩感。尸斑、青紫的眼圈、嘴唇以及人身上的瘀伤都是灰暗的紫色，这种色彩容易造成人心理上的忧郁、恐惧和不安。明度高、纯度低的紫色，例如淡紫色的郁金香、幽香的薰衣草等，使人想到优雅的女性及浪漫的男女爱情。但紫色运用不当的话会给人放荡、低俗、阴森、恐怖的感觉，很多动画片中的反面女性角色都是以紫色调定位的（图7-42～图7-48）。

图7-42　闪电

图7-43　《花木兰》在紫色色彩联想上的运用：角色的恐怖

图7-44　《狮子王》在紫色色彩联想上的运用：角色的恐怖、阴险

图7-45 《僵尸新娘》在紫色色彩联想上的运用:人快死时的危险

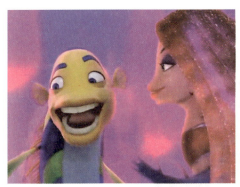

图7-46 《鲨鱼黑帮》在紫色色彩联想上的运用:成熟妩媚的吸引

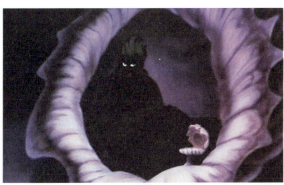

图7-47 《小美人鱼》在紫色色彩联想上的运用:海底巫婆的恐怖阴险(一)

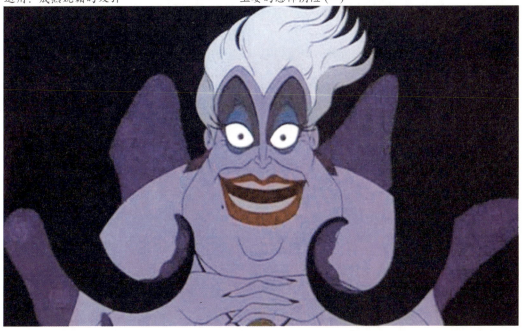

图7-48 《小美人鱼》在紫色色彩联想上的运用:海底巫婆的恐怖阴险(二)

7.3 色彩的象征

根据社会环境、历史时期、文化背景、行业领域的不同，色彩所象征的含义也各不相同。例如白色在中国古代民间代表着哀和丧，是不吉利的色彩；但在中国京剧脸谱中，白色象征奸诈；在国外，白色代表着纯洁和高尚。总之，文化背景不同决定了人们对色彩的象征和喜好的不同。

7.4 色彩心理学练习

在教学过程中，可以通过组合搭配色块，来表达某一具体情感及事物，来锻炼初学者对色彩的认识和掌握（图7-49～图7-61）。

图7-49　作业练习（一）：男、女、老、少　　　图7-50　作业练习（二）：男、女、老、少

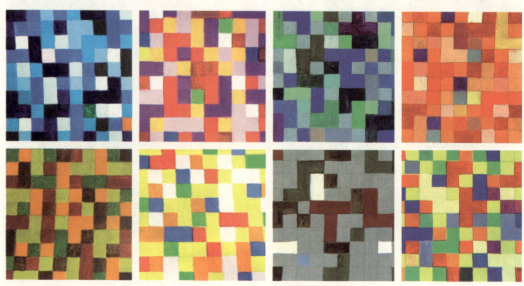

图7-51　作业练习（三）：男、女、老、少　　　图7-52　作业练习（四）：男、女、老、少

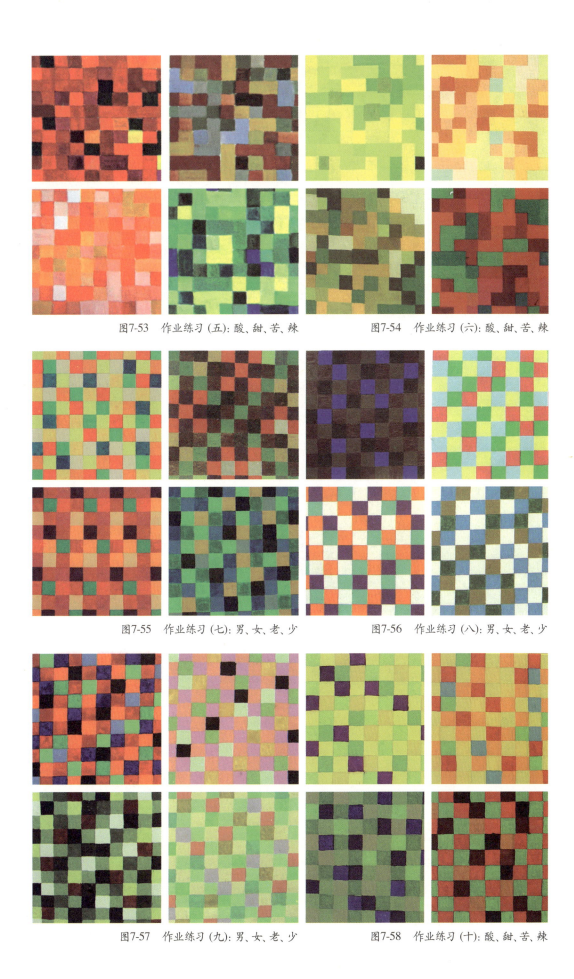

图7-53　作业练习(五):酸、甜、苦、辣　　图7-54　作业练习(六):酸、甜、苦、辣

图7-55　作业练习(七):男、女、老、少　　图7-56　作业练习(八):男、女、老、少

图7-57　作业练习(九):男、女、老、少　　图7-58　作业练习(十):酸、甜、苦、辣

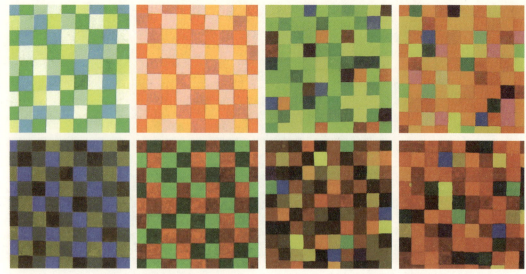

图7-59 作业练习（十一）：酸、甜、苦、辣　　图7-60 作业练习（十二）：酸、甜、苦、辣

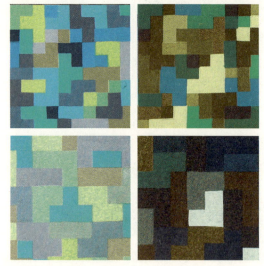

图7-61 作业练习（十三）：男、女、老、少

第 8 章 色彩的采集与重构

当设计者设计一部作品，作品的色彩需要表达某种特定状态时，这需要设计师具有相当的色彩修养，因为不同的色彩组合和不同的色彩比例关系都会构成截然不同的色彩感觉。有人会说，我的这件设计是借鉴或表达了某种风格，殊不知，他已经完成了色彩采集与重构的过程。色彩的采集和重新构成就是培养设计人员色彩感受和修养的最好方式。

1) 色彩采集

色彩的采集过程是对所收集素材进行理解、分析、提炼的过程，也是人文修养深化提高的过程。色彩采集包括对自然色彩的采集，主要是运用写实绘制和摄影的手段，对自然事物及自然环境进行色彩的采集，更好地观察和把握自然色彩关系；色彩采集还包括对已有的成功摄影和绘画的色彩采集，作为成功艺术作品的摄影和绘画作品是经过一定艺术处理后的色彩组合关系，对其色彩采集，可以使学生在较短的时间内掌握大师的用色关系和手法，缩短学生色彩搭配学习的时间，提高学习效率；另外，色彩采集也包括对传统艺术作品、民间艺术作品的色彩进行分析、提炼和采集，这样能使学生更快、更准地把握民间、民族艺术的色彩运用特点，为以后的设计奠定基础。

2) 色彩重构

色彩重构是在色彩采集的基础上，重新构建画面色彩，使画面在体现原作品色彩特色的同时，又具有设计师个性和设计作品自身特点。色彩重构是色彩采集的运用和创新的过程。色彩重构在锻炼学生色彩组合运用的基础上，还培养了学生的色彩创造力和色彩组织力，是色彩构成学习过程中不可缺少的环节。

实例见图8-1～图8-21。

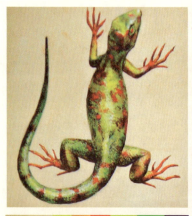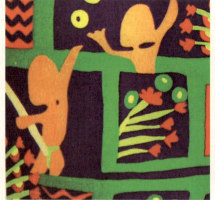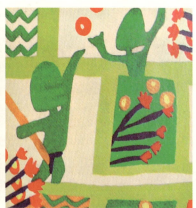

图8-1　优秀色彩采集、重构作品（一）

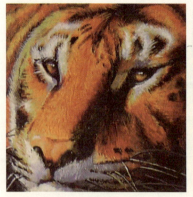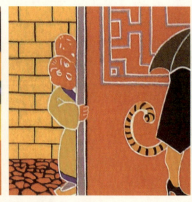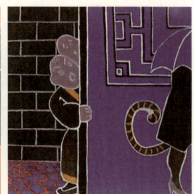

图8-2　优秀色彩采集、重构作品（二）

图8-3 优秀色彩采集、重构作品（三）

图8-4 优秀色彩采集、重构作品（四）

图8-5 优秀色彩采集、重构作品（五）

　　图8-1～图8-5的色彩采集和重构作品不仅研究了色彩的提取和运用，同时也练习了通过变化色彩不同的比例关系，不同面积、位置对比关系而改变画面的色彩组织关系。

图8-6　优秀色彩采集、重构作品（六）　　图8-7　优秀色彩采集、重构作品（七）

图8-8　优秀色彩采集、重构作品（八）　　图8-9　优秀色彩采集、重构作品（九）

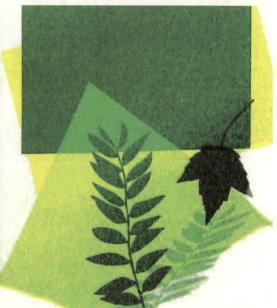

图8-10　优秀色彩采集、重构作品（十）

图8-6～图8-10几个作品主要要求学生练习在色彩复杂多变的前提下提取色彩,归纳色彩,并把这些色彩重新组织,以达到学生在色彩人文方面的自学能力和运用能力。

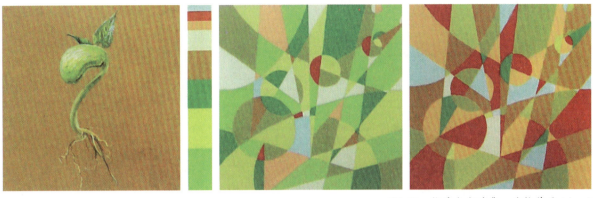

图8-11 优秀色彩采集、重构作品(十一)

该作业色彩分析、提炼到位,在重新创作的过程中大胆运用、修改原有色彩,完成后的作品既保持了作品的内在气质,又赋予了原有色彩体系新的艺术表现力(图8-12)。

该学生在色彩采集和重构过程中大胆合并、简化色彩,使色彩不失原有特点的情况下更为精减(图8-13)。

作业赏析(图8-12～图8-15):

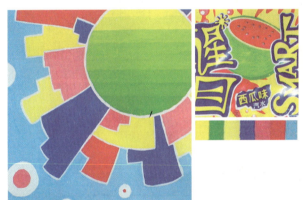

图8-12 色彩采集、重构作业(一)　　　　图8-13 色彩采集、重构作业(二)

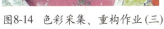

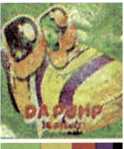

图8-14 色彩采集、重构作业(三)　　　　图8-15 色彩采集、重构作业(四)

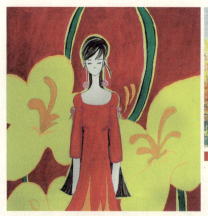

图8-16 色彩采集、重构作业(五)

图8-17 色彩采集、重构作业(六)

图8-18 色彩采集、重构作业(七)

图8-20 色彩采集、重构作业(九)

图8-19 色彩采集、重构作业(八)

图8-21 色彩采集、重构作业(十)

色彩的采集与重构对于设计人员不是一个暂时的阶段,而是一个长期的过程,是我们了解人文艺术,掌握艺术规律的必需阶段。

第 9 章 肌理效果

　　不同的材料、不同的制作方法、不同的制作条件都会产生不同的肌理效果。肌理是造型元素之一，同时也是影响心理感受的元素之一。无论是在绘画艺术还是设计中，肌理效果早已成为不可或缺的因素。肌理的制作方法非常丰富，但肌理的精准运用就需要一定的绘画技巧、艺术修养和人文知识了。

9.1 肌理效果制作分析

肌理效果的制作方法不胜枚举，下面仅列出若干常见的肌理制作方法，起到一个抛砖引玉的作用，更多的肌理制作技巧还需同学们在实践练习中开发、掌握。

① 作画时，水分较多，纸张没有吸收水分时，只要纸张稍稍倾斜，颜料便会流淌开来（图9-1）。

② 纸张湿润后把颜料置于纸面上，通过水分的增减，使日常使用的颜料自然晕开产生新的形态（图9-2）。

③ 将墨或油墨浮于水面，并用棉纸转印出水墨流动的图案的技法，又称为"墨流染"，在西方也被称作"模造大理石纹"（图9-3）。

④ 拓印是很常见的一种运用方法。比如版画等，在凹凸的物体上涂上颜料，在纸面上拓印出图形，因此拓印工具的肌理和颜料的不同也造就了拓印效果的不同（图9-4）。

⑤ 毛笔的飞白在书法和国画写意中是重要的技法之一。毛笔或毛刷快速画（写）出的飞白笔迹中，可以感觉到运笔的力度与速度，以及充沛的生命力（图9-5）。

图9-1　肌理效果（一）

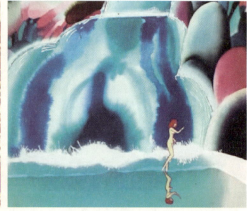

图9-2　肌理效果（二）

图9-3　肌理效果（三）

图9-4　肌理效果（四）

⑥ 水性颜料与某些材料或颜料是相互排斥的，两者相接触后自然分开，在纸面上形成多变的肌理，这些排斥性的材料包括油性颜料、盐、洗衣粉等（图9-6）。

⑦ 在光滑的纸上放置颜料，然后施以压力，色料便会沿着强压的方向挤向四周，从而形成不同的形态（图9-7）。

图9-5　肌理效果（五）

图9-6　肌理效果（六）

图9-7　肌理效果（七）

9.2　肌理运用作品欣赏

《牧笛》画面运用水墨在纸面的肌理表现出一种心怀的宽大和宁静，给人一种心灵上的舒适（图9-8、图9-9）。

画面模仿制造出一种拓印效果，使得整个动画古香古色，充分体现中国传统人文审美。

图9-8　《牧笛》的肌理运用（一）

图9-9　《牧笛》的肌理运用（二）

图9-10　《南郭先生》的肌理运用

动画片《女娲补天》的整个过程中充满了大量的肌理表现方法，通过激励的表现来表达故事情节，可以说是一个肌理成功运用的重要范例（图9-11～图9-24）。

图9-11 《女娲补天》的肌理运用（一）

图9-12 《女娲补天》的肌理运用（二）

图9-13 《女娲补天》的肌理运用（三）

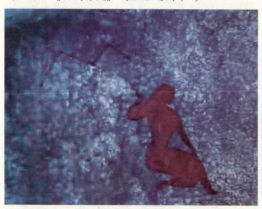

图9-14 《女娲补天》的肌理运用（四）

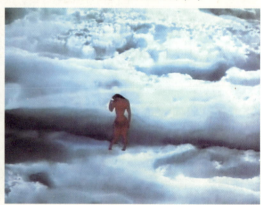

图9-15 《女娲补天》的肌理运用（五）

图9-16 《女娲补天》的肌理运用（六）

图9-17 《女娲补天》的肌理运用（七）

图9-18 《女娲补天》的肌理运用（八）

图9-19 《女娲补天》的肌理运用（九）

图9-20 《女娲补天》的肌理运用（十）

图9-21 《女娲补天》的肌理运用（十一）

图9-22 《女娲补天》的肌理运用（十二）

图9-23 《女娲补天》的肌理运用（十三）
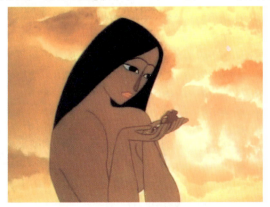
图9-24 《女娲补天》的肌理运用（十四）

图9-25 《张飞审瓜》的肌理运用

《张飞审瓜》本身就是一个民间故事,故事中充满了劳动大众的智慧和幽默,为了更好地表达故事主题,画面采用了民间剪纸和皮影的肌理特点,使整个动画故事更加生动鲜活(图9-25)。

图9-26 《机器人总动员》的肌理运用(一)

图9-27 《机器人总动员》的肌理运用(二)

图9-28 《机器人总动员》的肌理运用(三)

图9-29 《机器人总动员》的肌理运用(四)

图9-30 《机器人总动员》的肌理运用(五)

动画片《机器人总动员》的片尾部分运用了多种绘画肌理来表现，使得整个故事在落幕时都紧紧抓住观众的眼球，因为肌理的变化导致它的意识形式太丰富了。也恰恰是这些艺术表现形式在进一步向观众阐述动画影片的主题——环保—珍惜环境—珍惜文化—珍惜人类。

总之，不同的材料，不同的制作方法都会产生不同的肌理效果，不同的肌理效果所产生的心理暗示也是不同的。肌理的制作不仅仅局限于以上几种，更多的肌理及制作方法需要同学们在今后的学习和实践过程中不断发现和发展。

主要参考文献

1. 叶颜妮编. 色彩构成. 南宁: 广西美术出版社.
2. 陈琏年编. 色彩构成. 重庆: 西南师范大学出版社.
3. 李友友主编. 色彩构成. 长沙: 湖南人民出版社.
4. 张玉祥编著. 色彩构成基础. 北京: 北京工艺美术出版社.
5. 郑健编著. 色彩构成. 福州: 福建美术出版社.
6. 张彪主编. 色彩构成设计. 合肥: 安徽美术出版社.
7. 俞爱芳著. 色彩构成训练. 杭州: 浙江人民美术出版社.
8. 贾荣建主编. 造型基础 色彩构成. 北京: 机械工艺美术出版社.
9. 佘国华, 安玉仁编著. 色彩构成. 重庆: 西南师范大学出版社.
10. 柴春雷, 汪颖, 孙守迁编著. 人体工程学. 北京: 中国建筑工业出版社.
11. 波隆那插画展组委会编. 波隆那插画年鉴6. 北京: 中国青年出版社.
12. Mario Pricken. Creative Advertising. Thames & Hudson, 2008.
13. DESIGNING IDENTITY.
14. DESIGN ANNUAL ONE.
15. LIMITED——RESOURCES LIMITLESS——CREATIVITY.
16. USA 2004.
17. 部分图片来自互联网.